ILLUSTRATIONS:

LAURA LIVI

CONCEPT:

LAURA LIVI & CORRADO SESSELEGO

COLORIEZ LE AVEC DES FLEURS! © 2019 BLUE MONKEY STUDIO (PUBLIÉ DANS ZENITH BOOKS UNE DIVISION DE BLUE MONKEY STUDIO)

TOUTES LES ILLUSTRATIONS © 2016-2019 BLUE MONKEY STUDIO

TOUS DROITS RÉSERVÉS. TOUTE REPRODUCTION, MÊME PARTIELLE, DE CET OUVRAGE EST INTERDITE. UNE COPIE OU REPRODUCTION PAR QUELQUE PROCEED QUE CE SOIT CONSTITUE UNE CONTREFAÇON PASSABLE DES PEINES PRÉVUES PAR LE LOI INTERNATIONALE SUR LA PROTECTION DES DROITS D'AUTEUR.

COLORIEZ LE AVEC DES FLEURS!

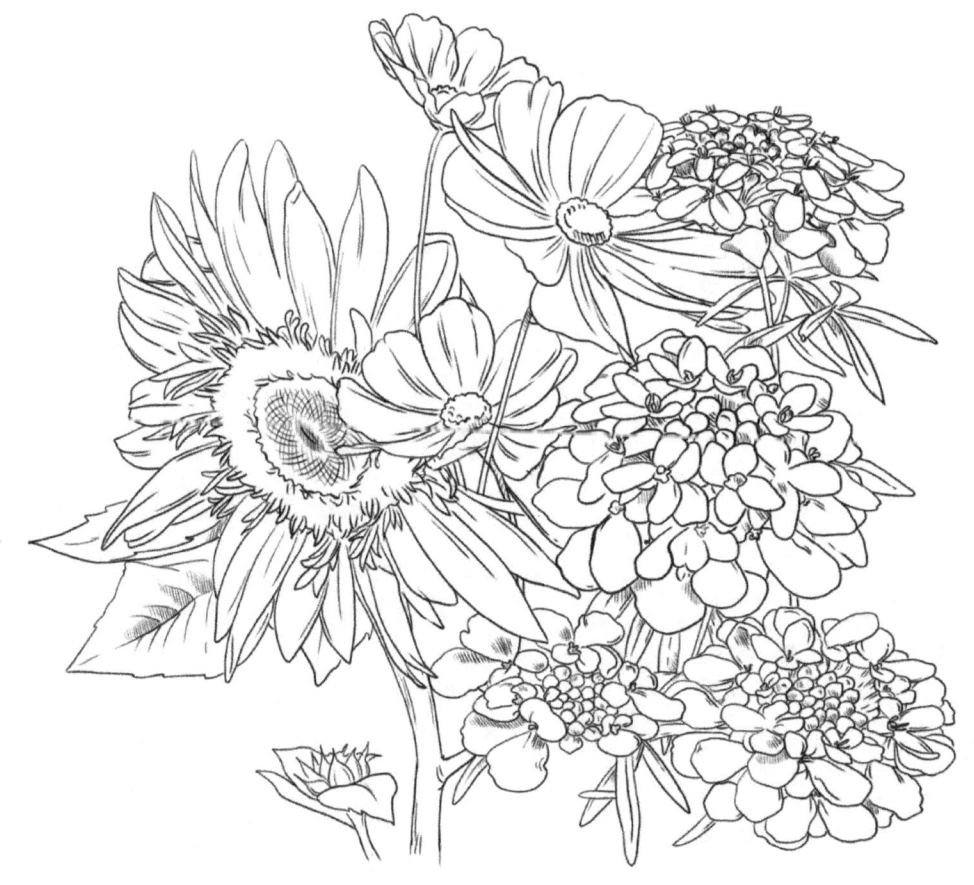

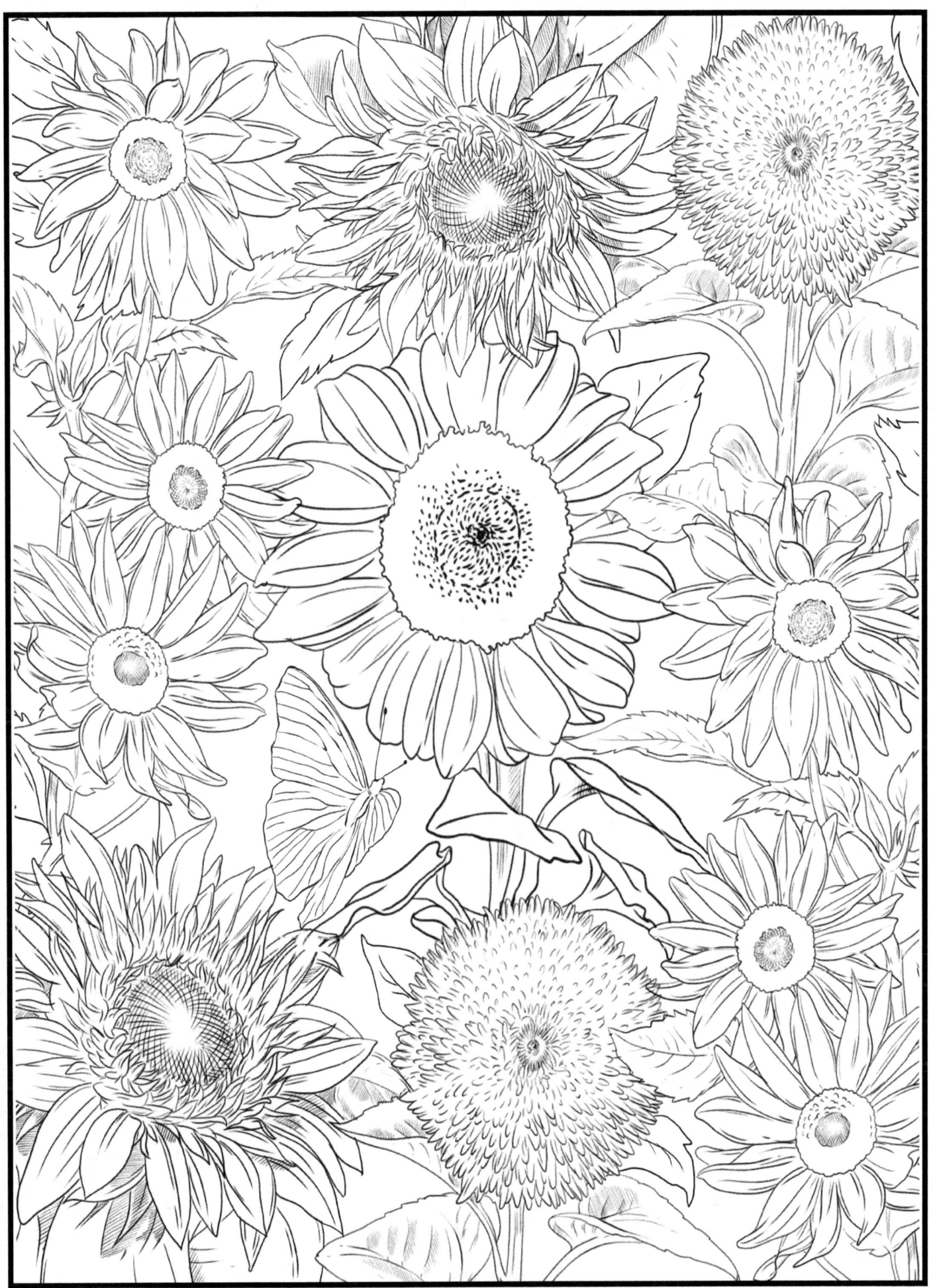

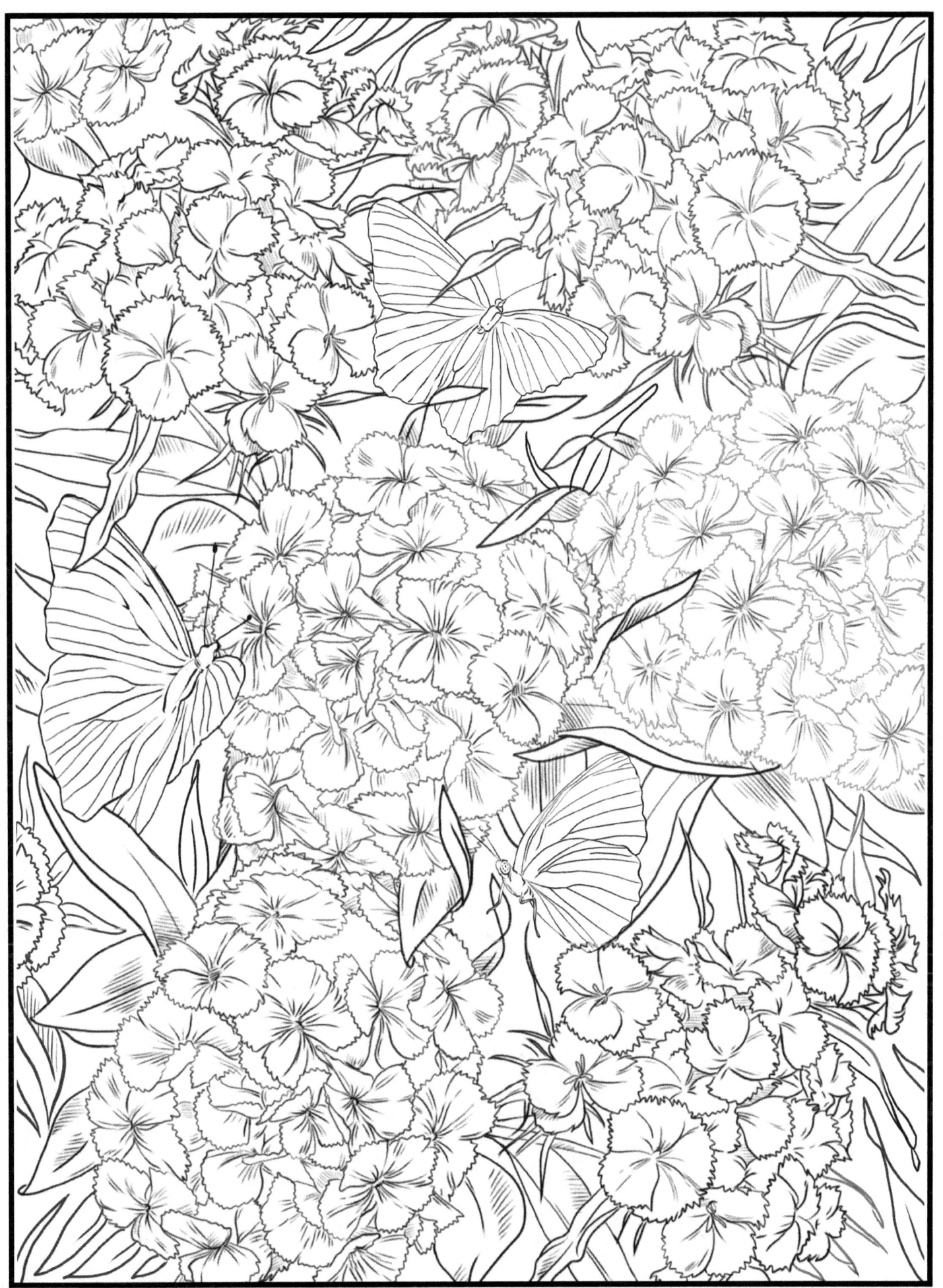

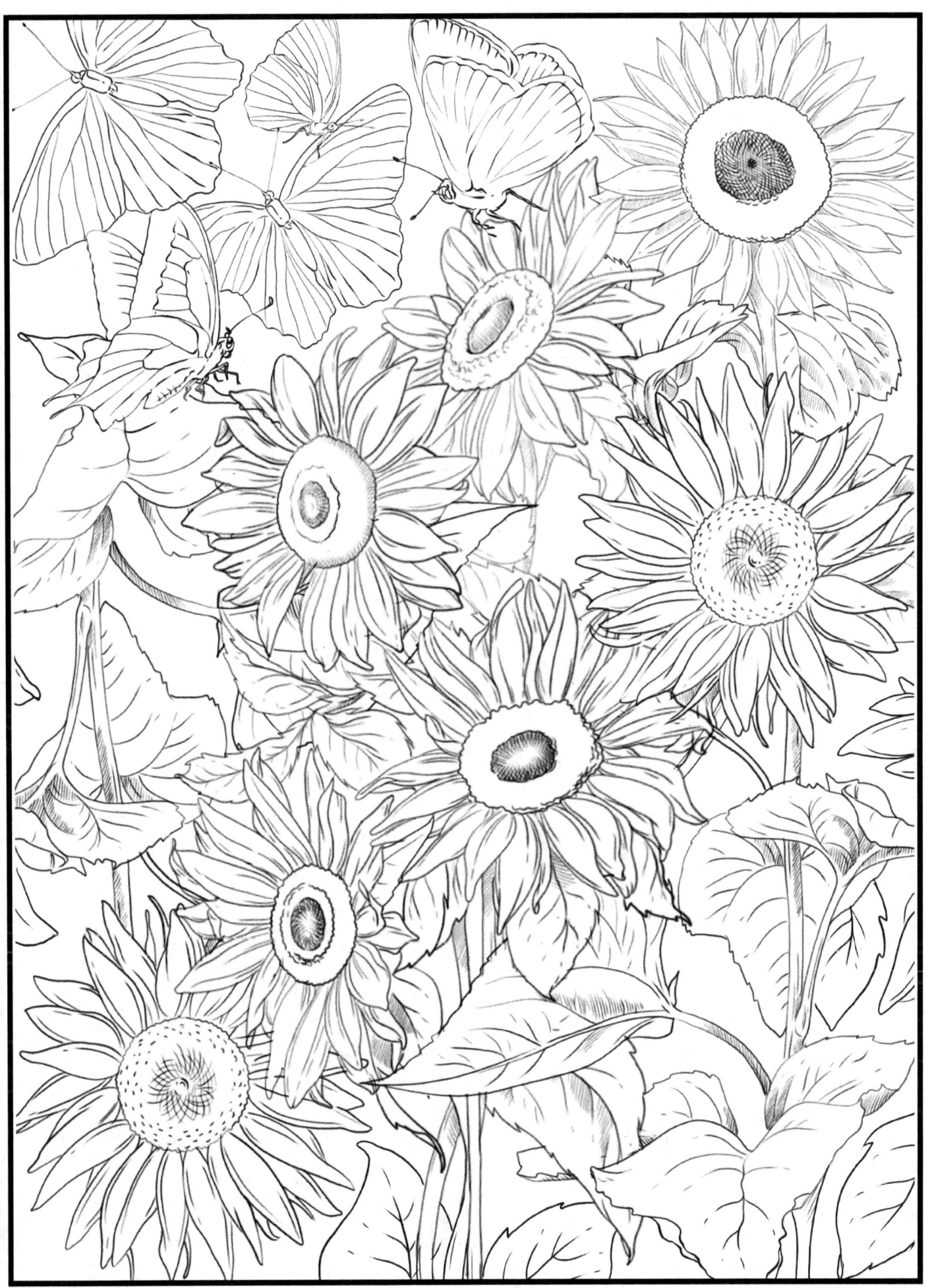

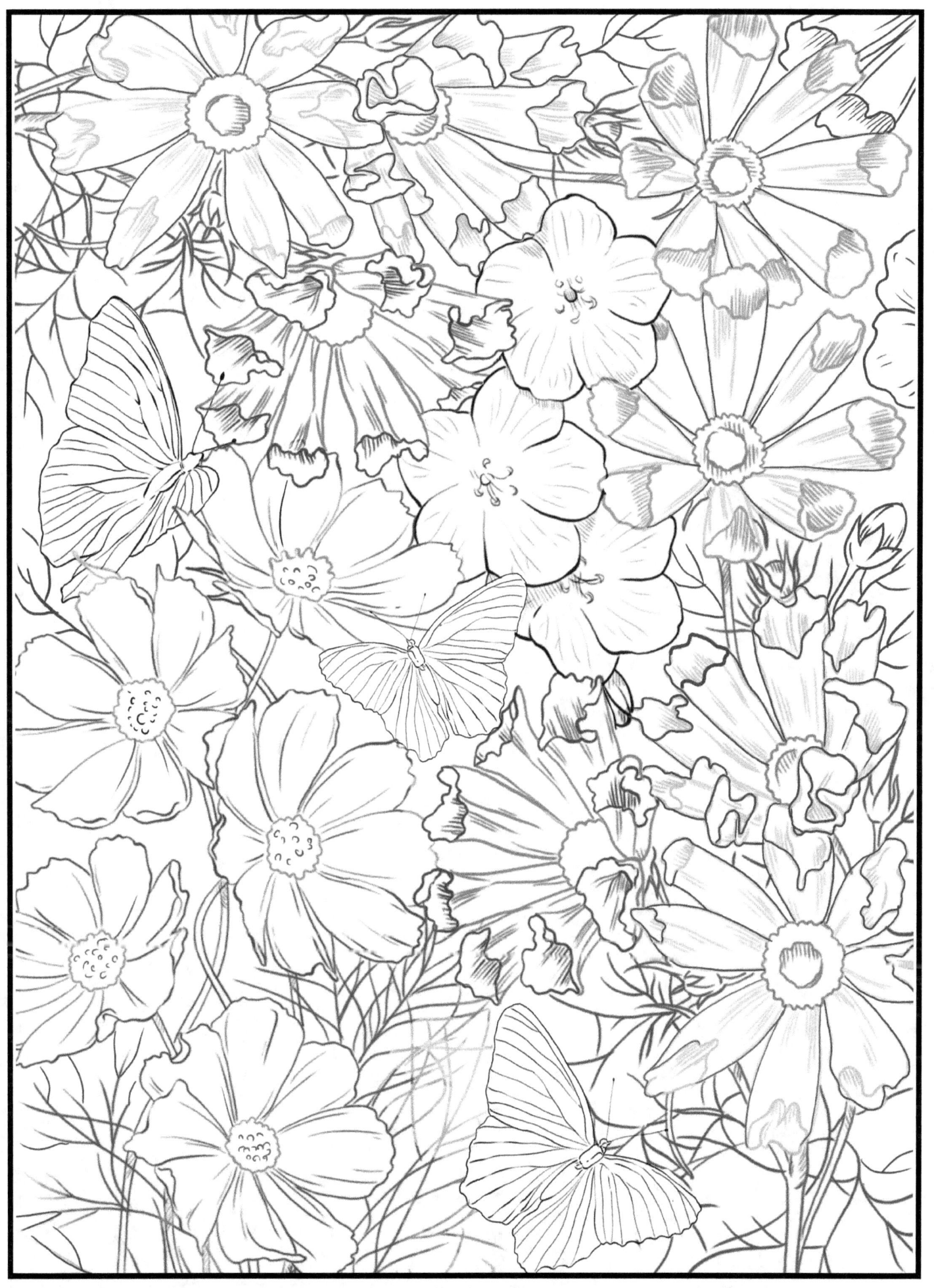

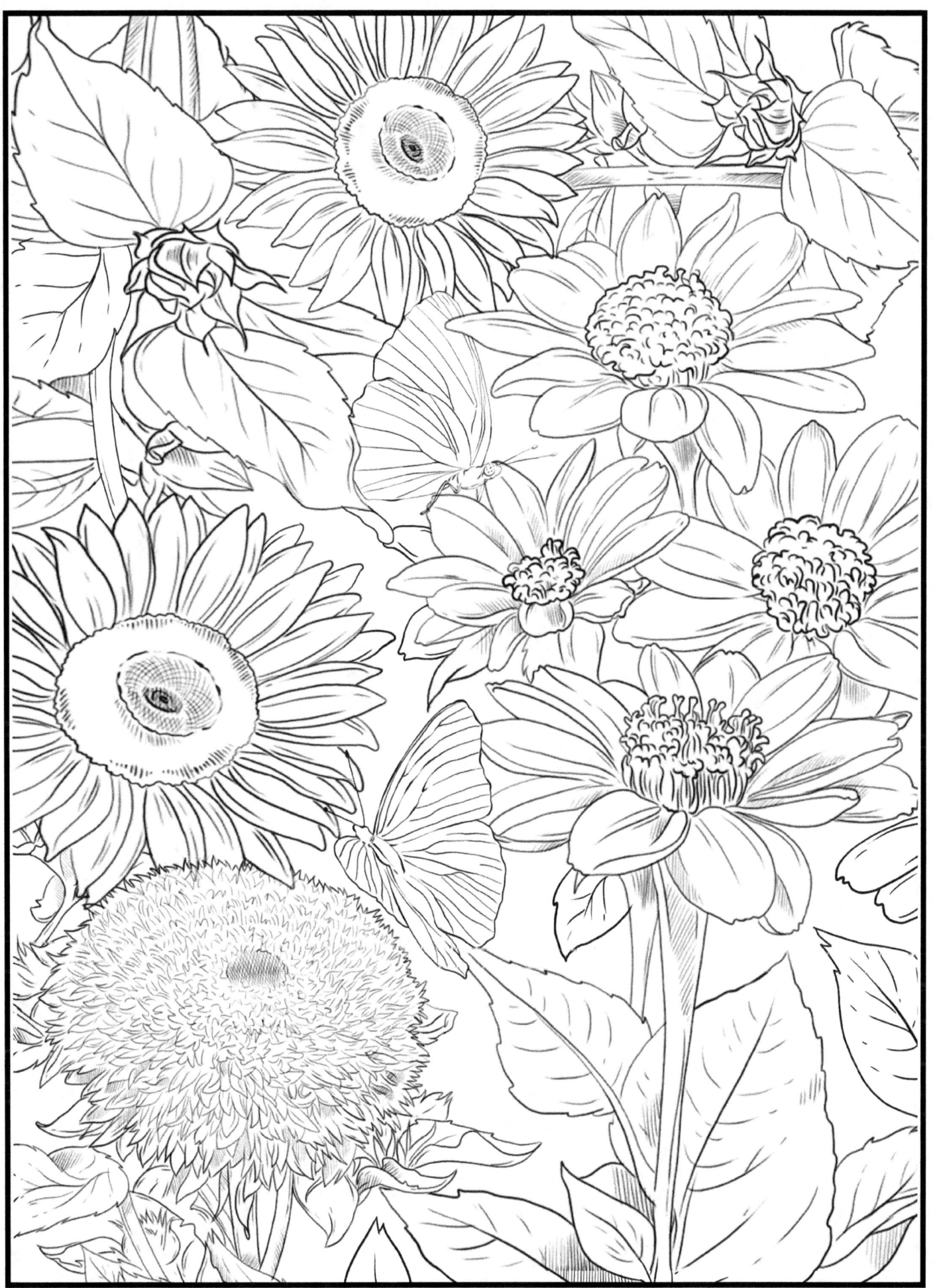

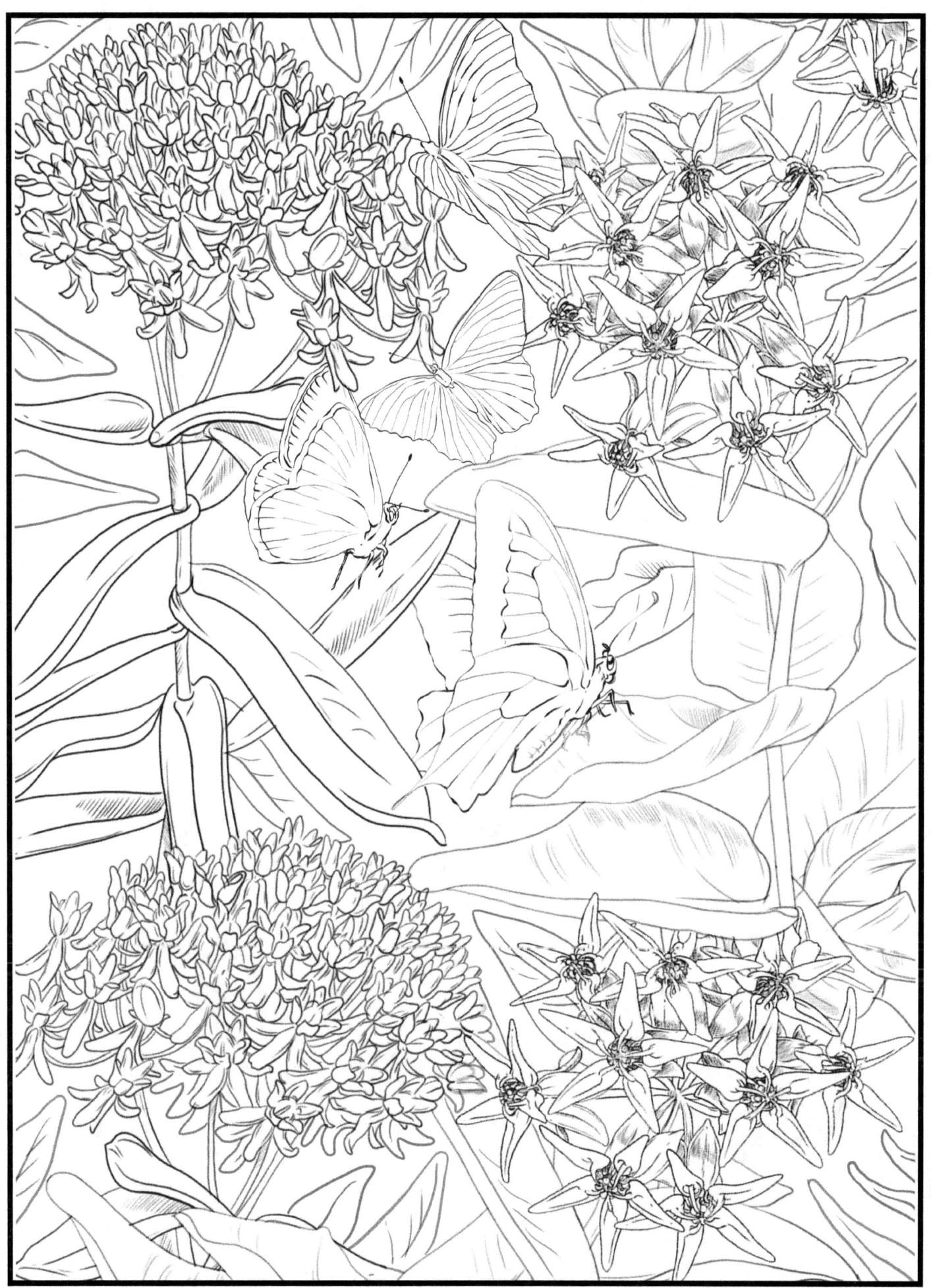

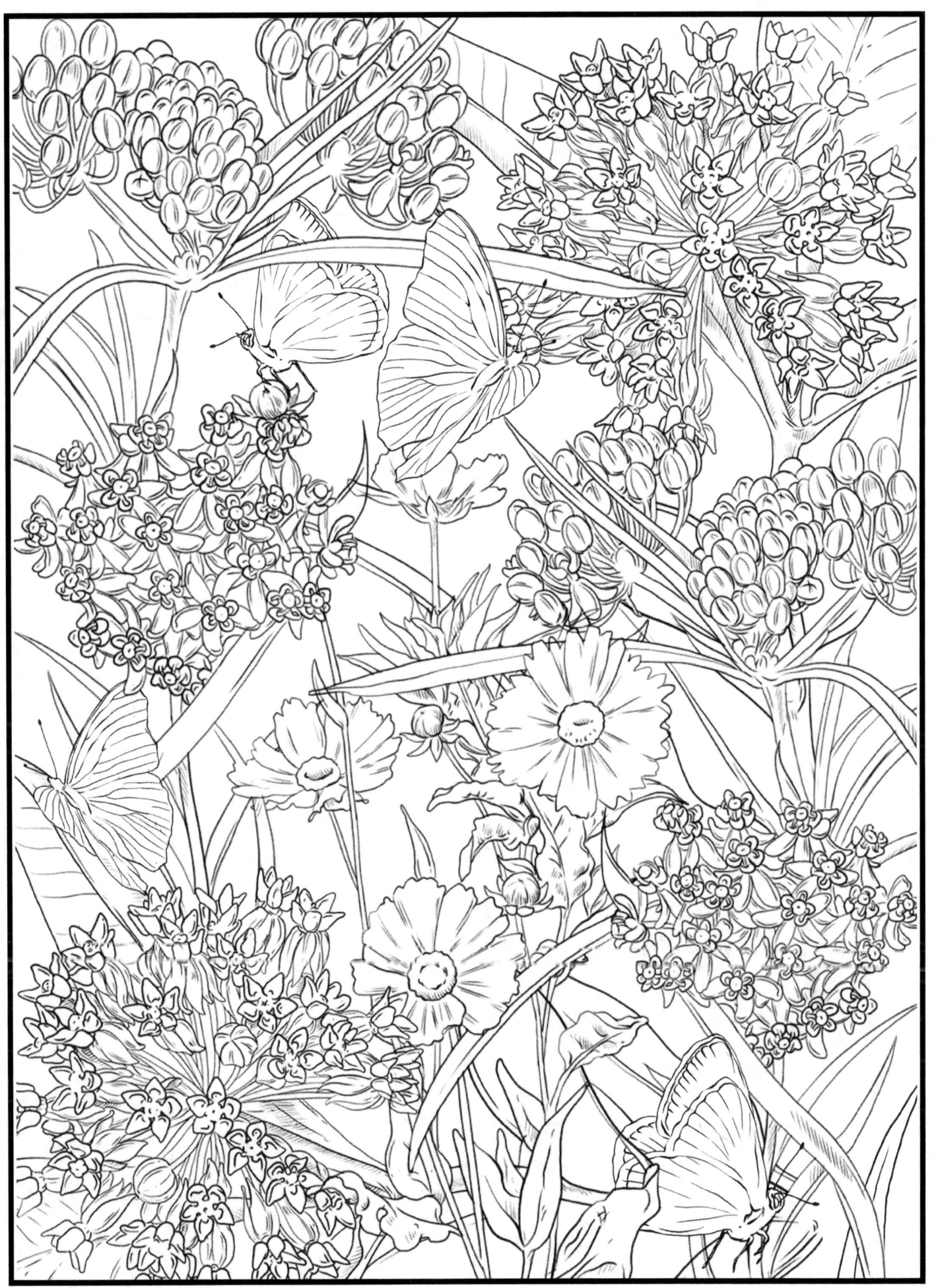

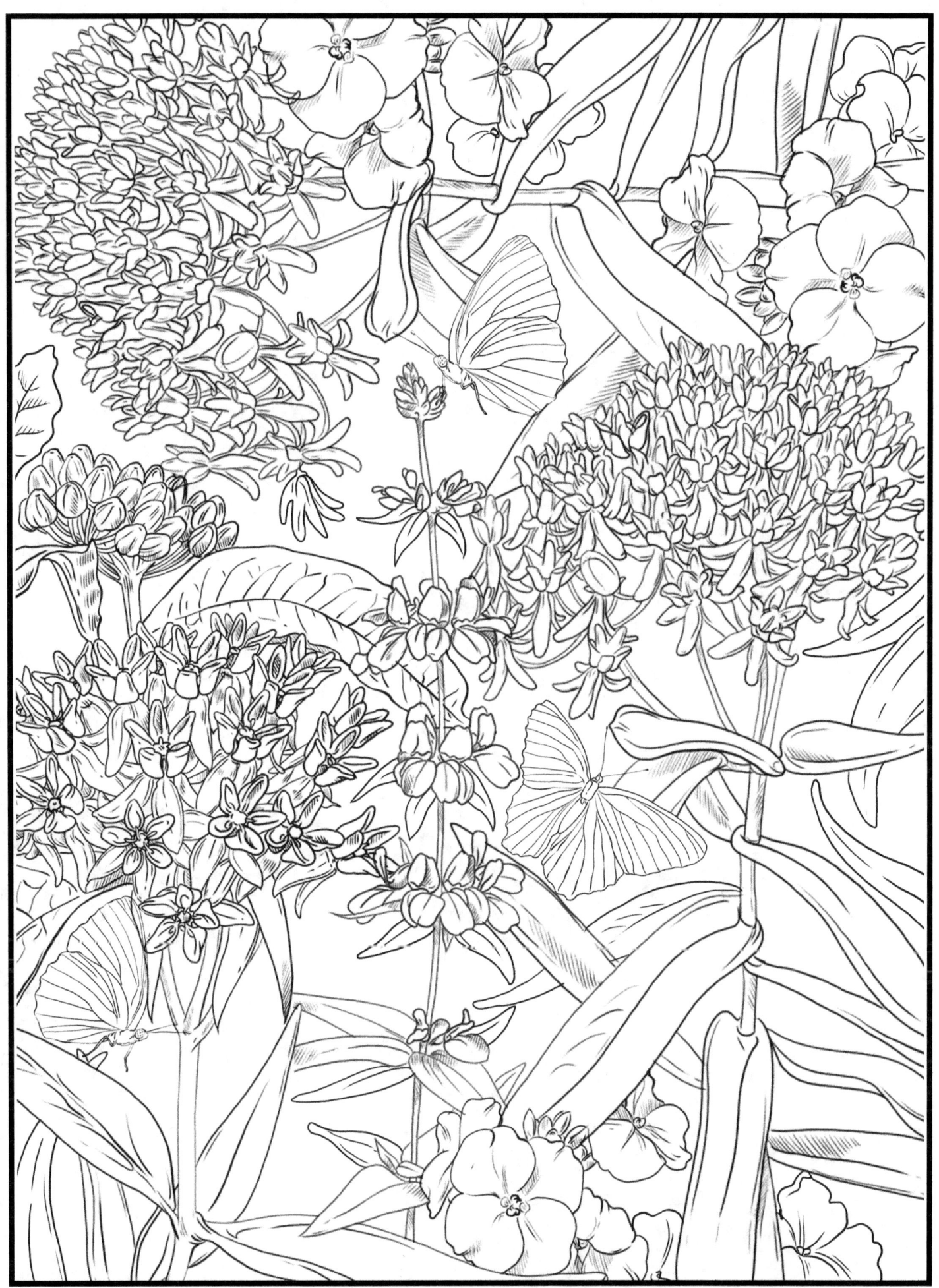

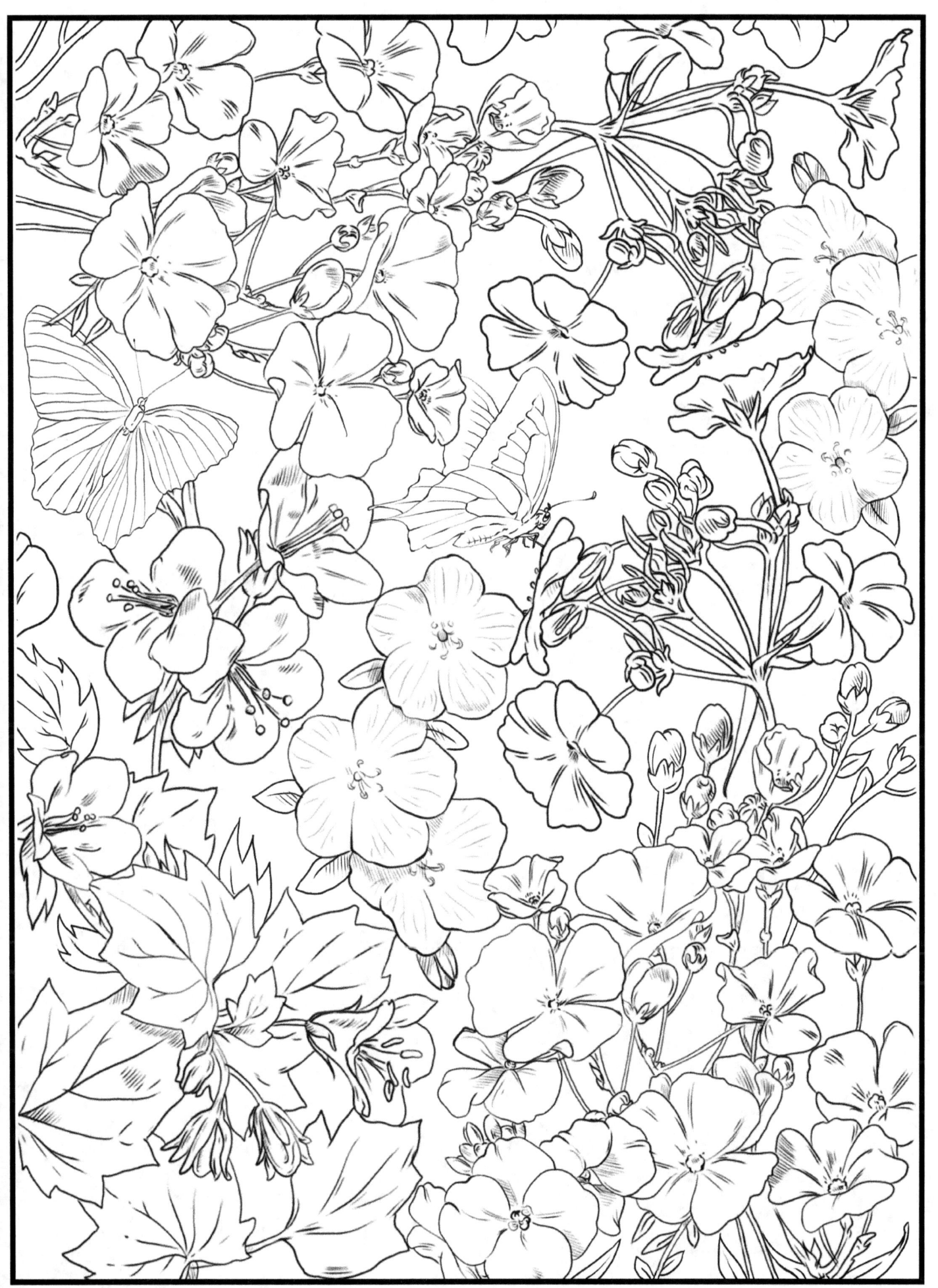

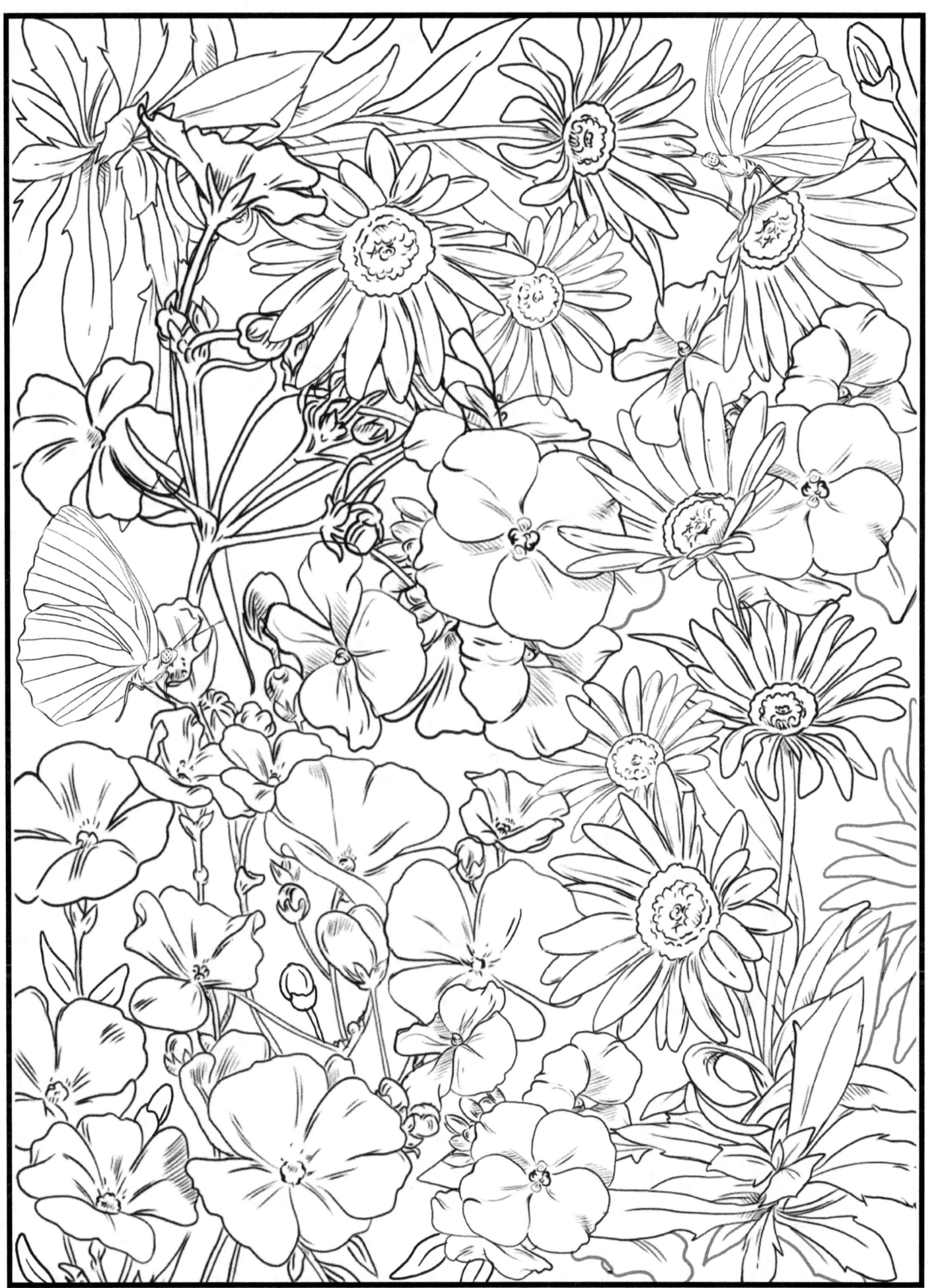

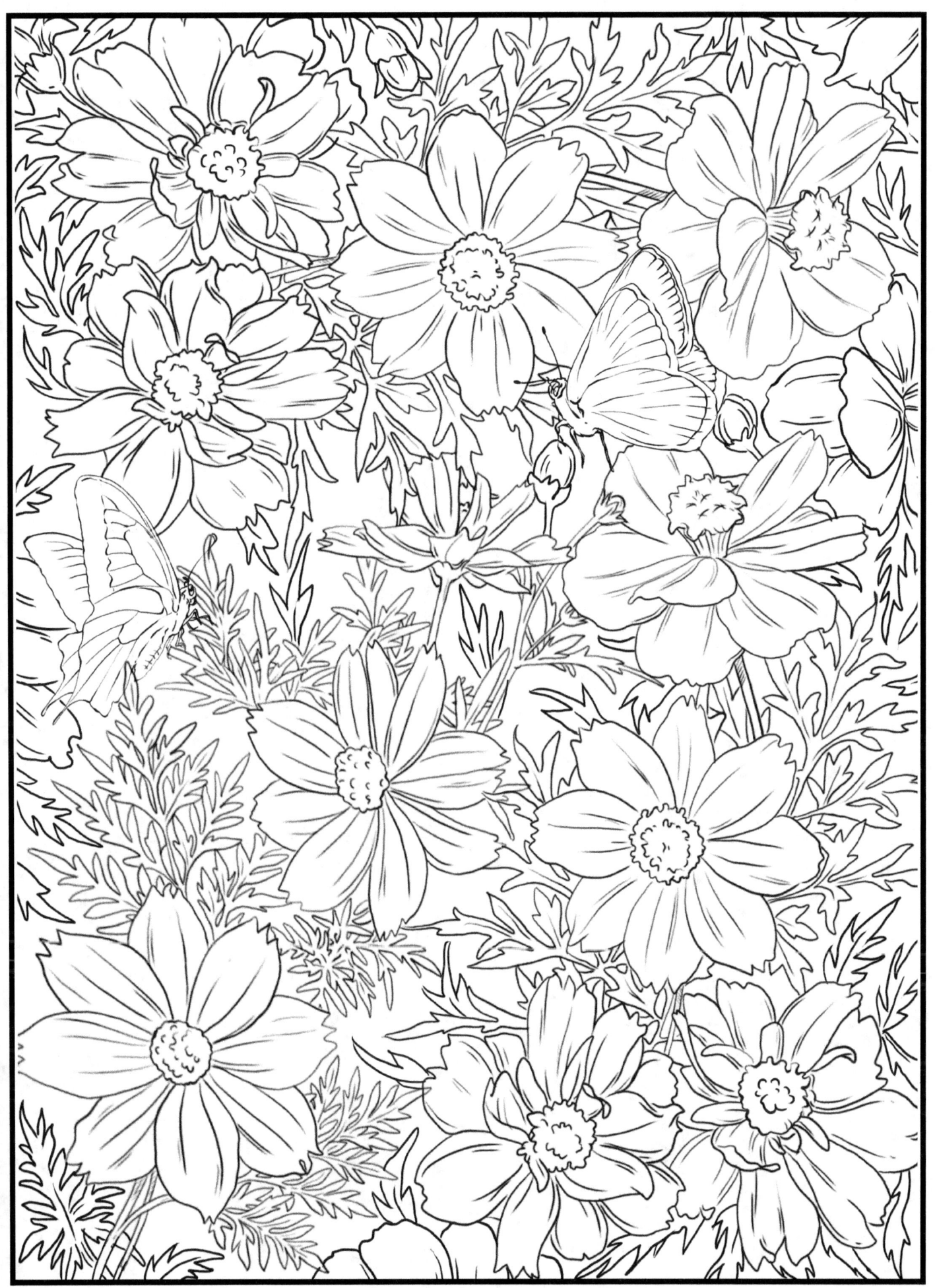

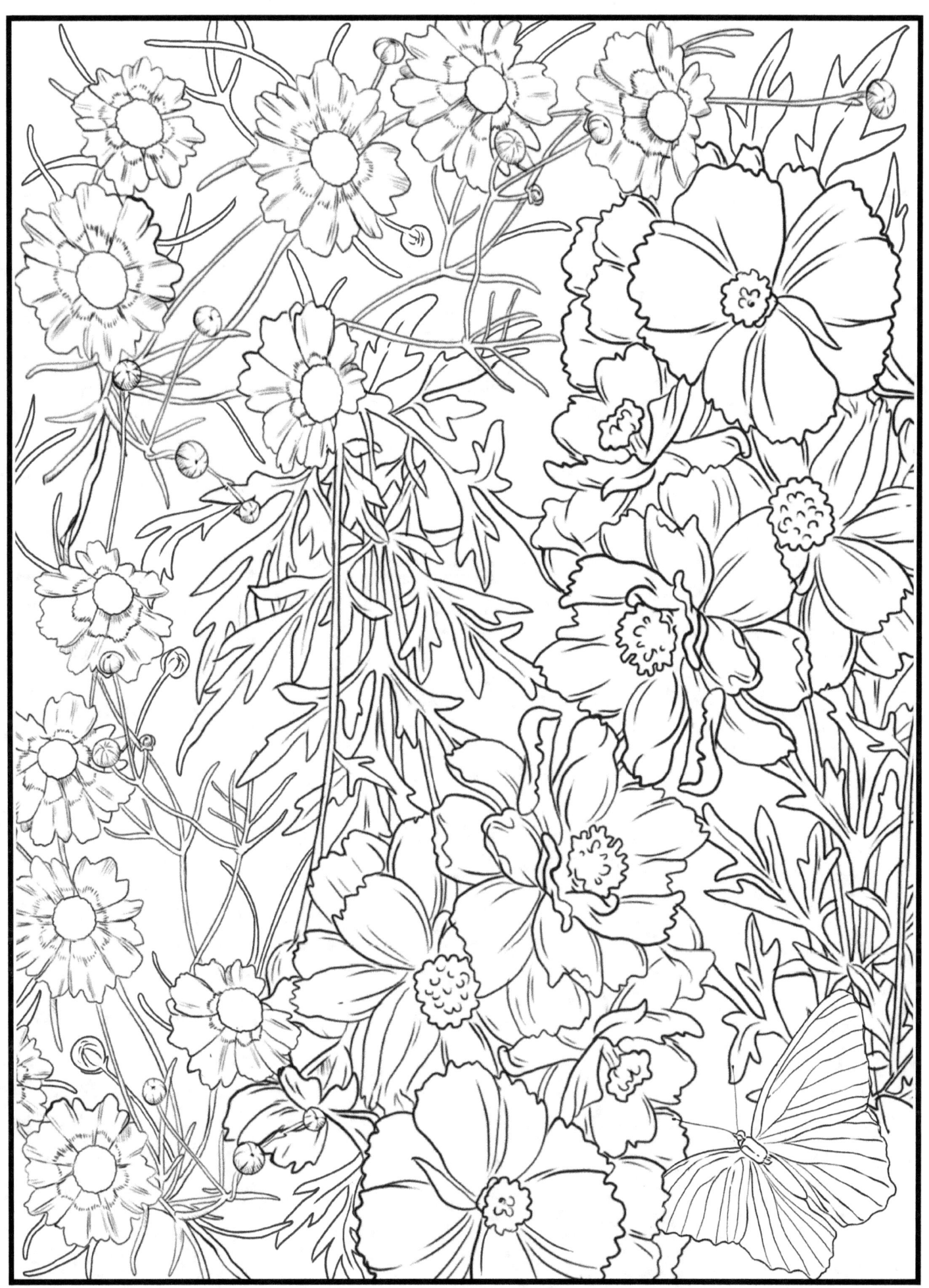

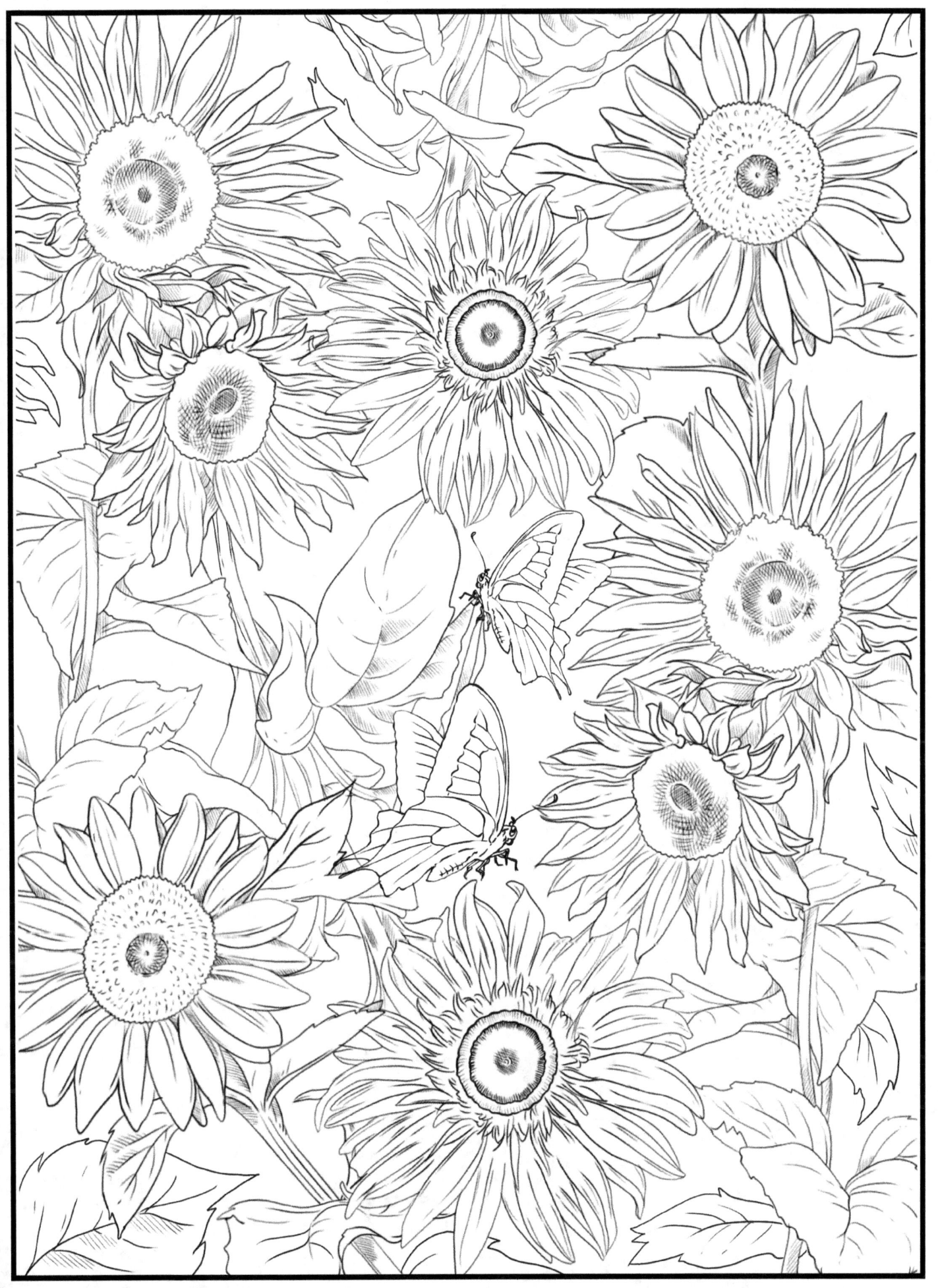

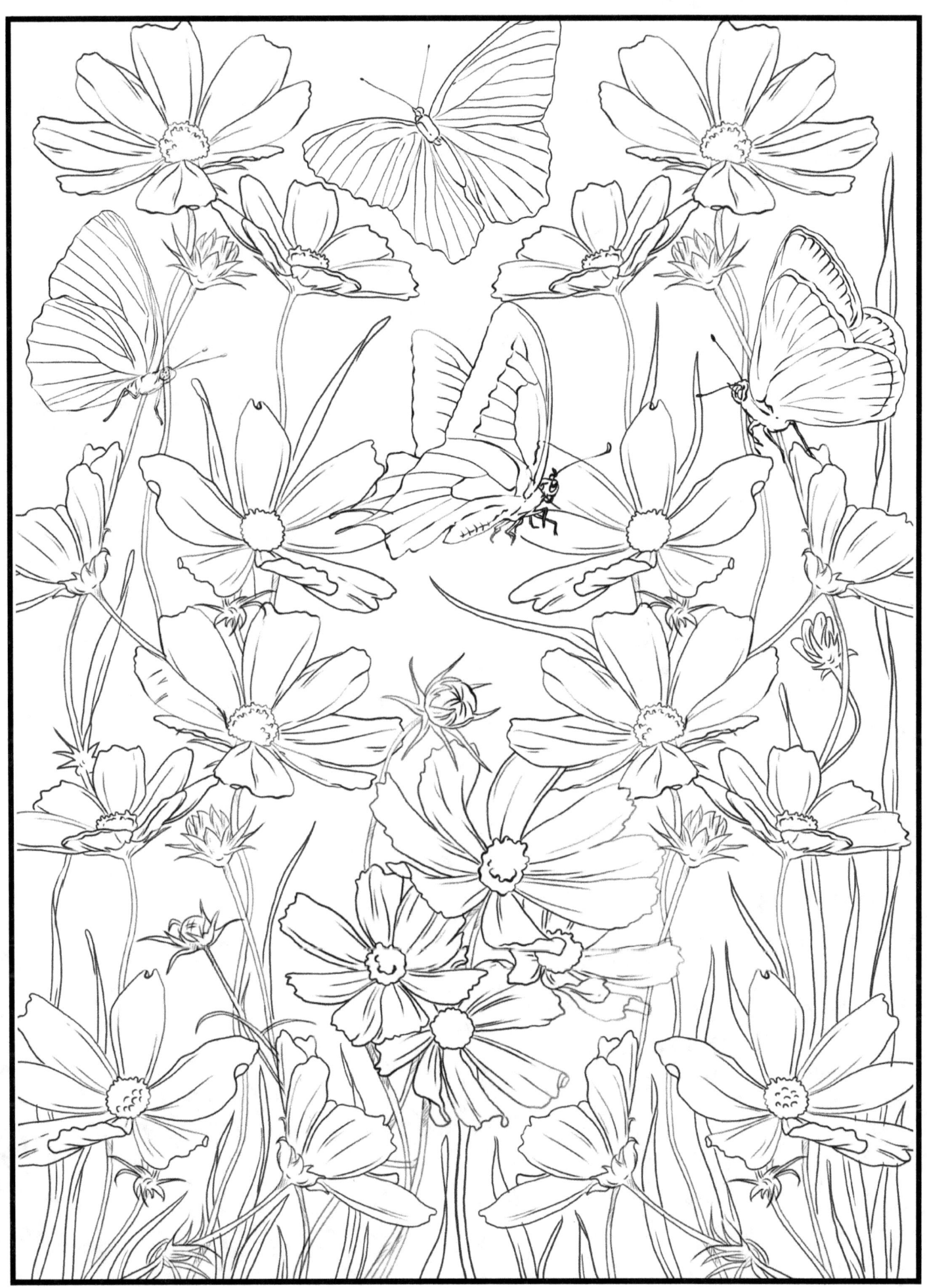

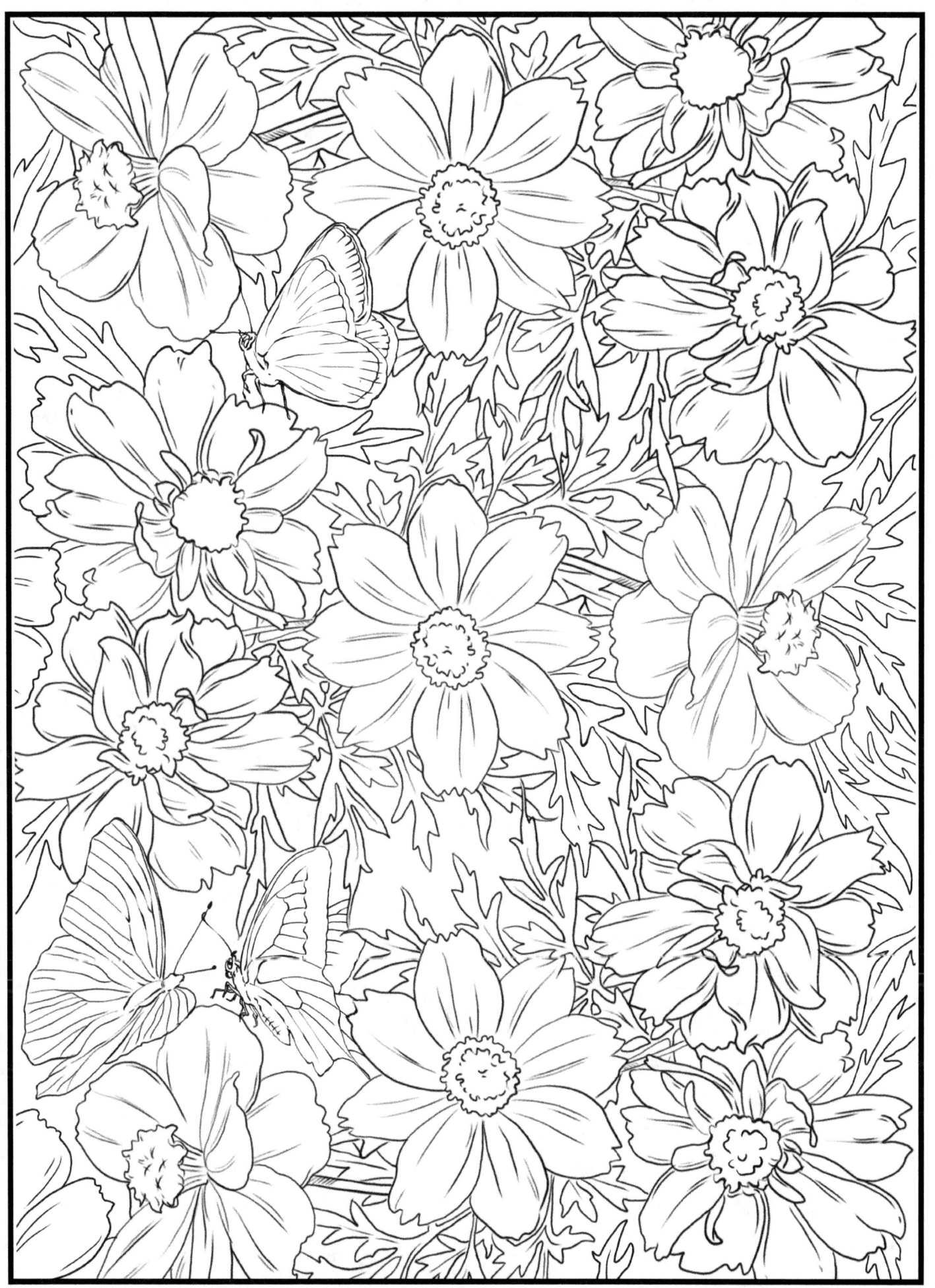

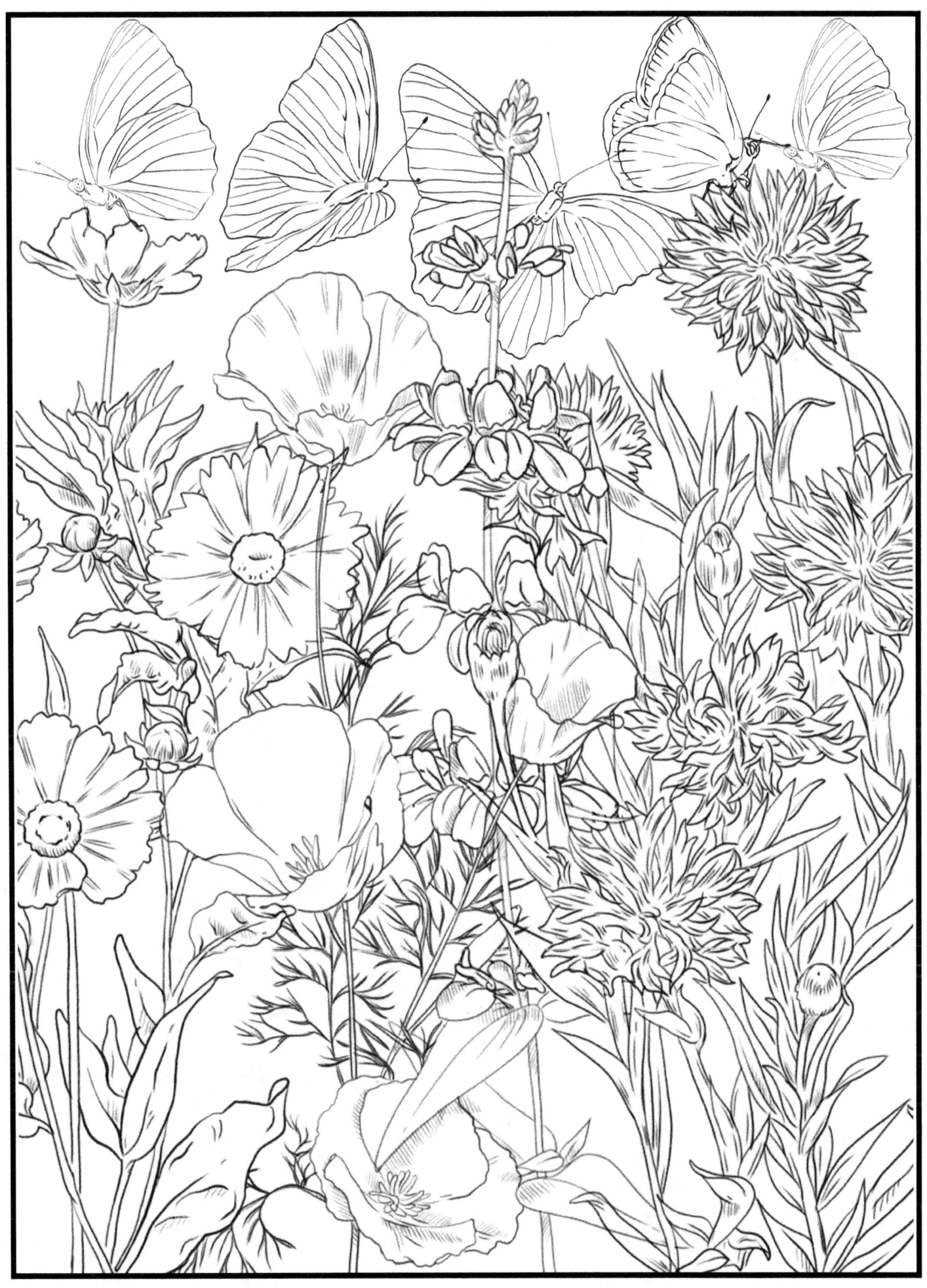

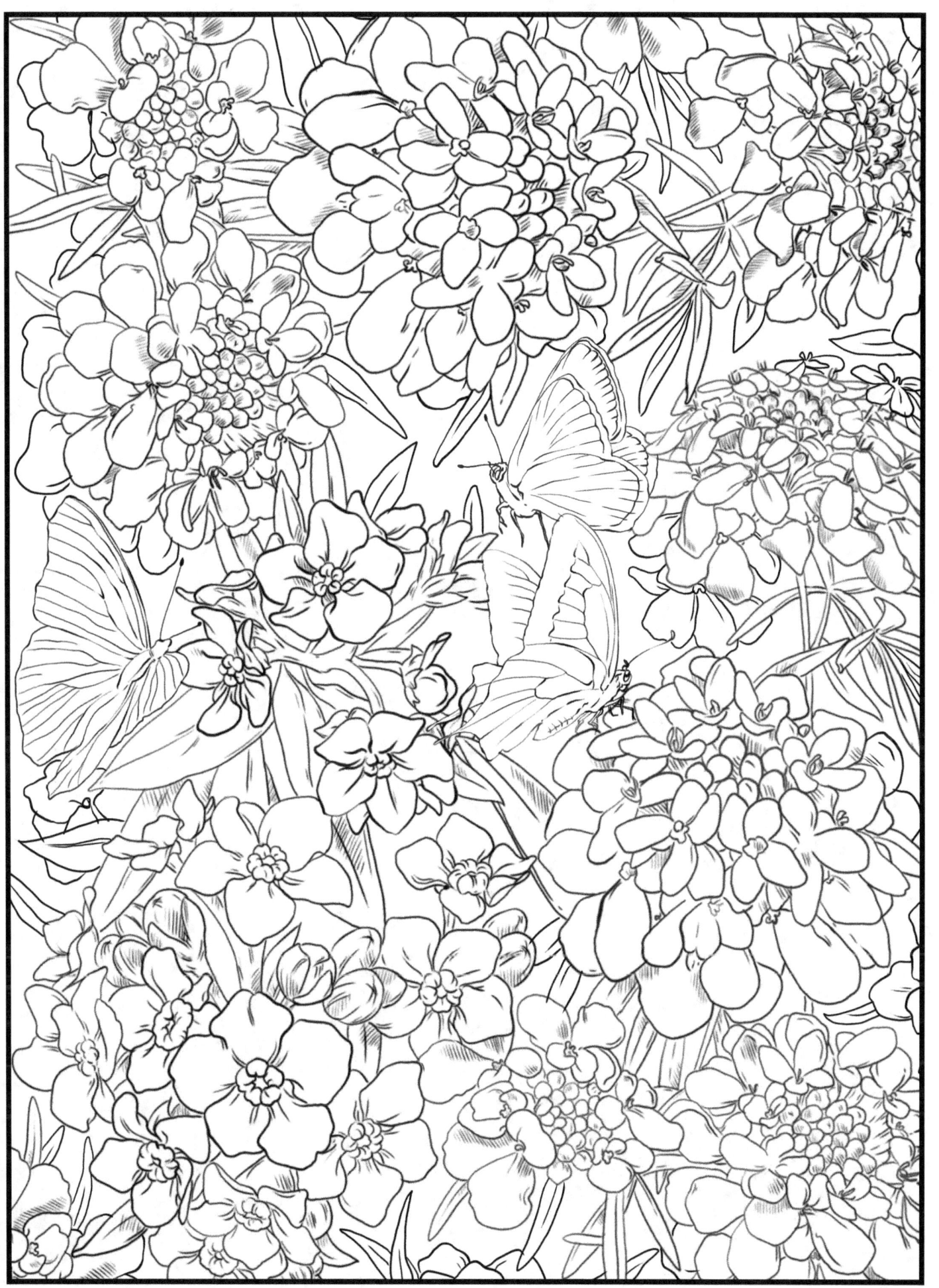

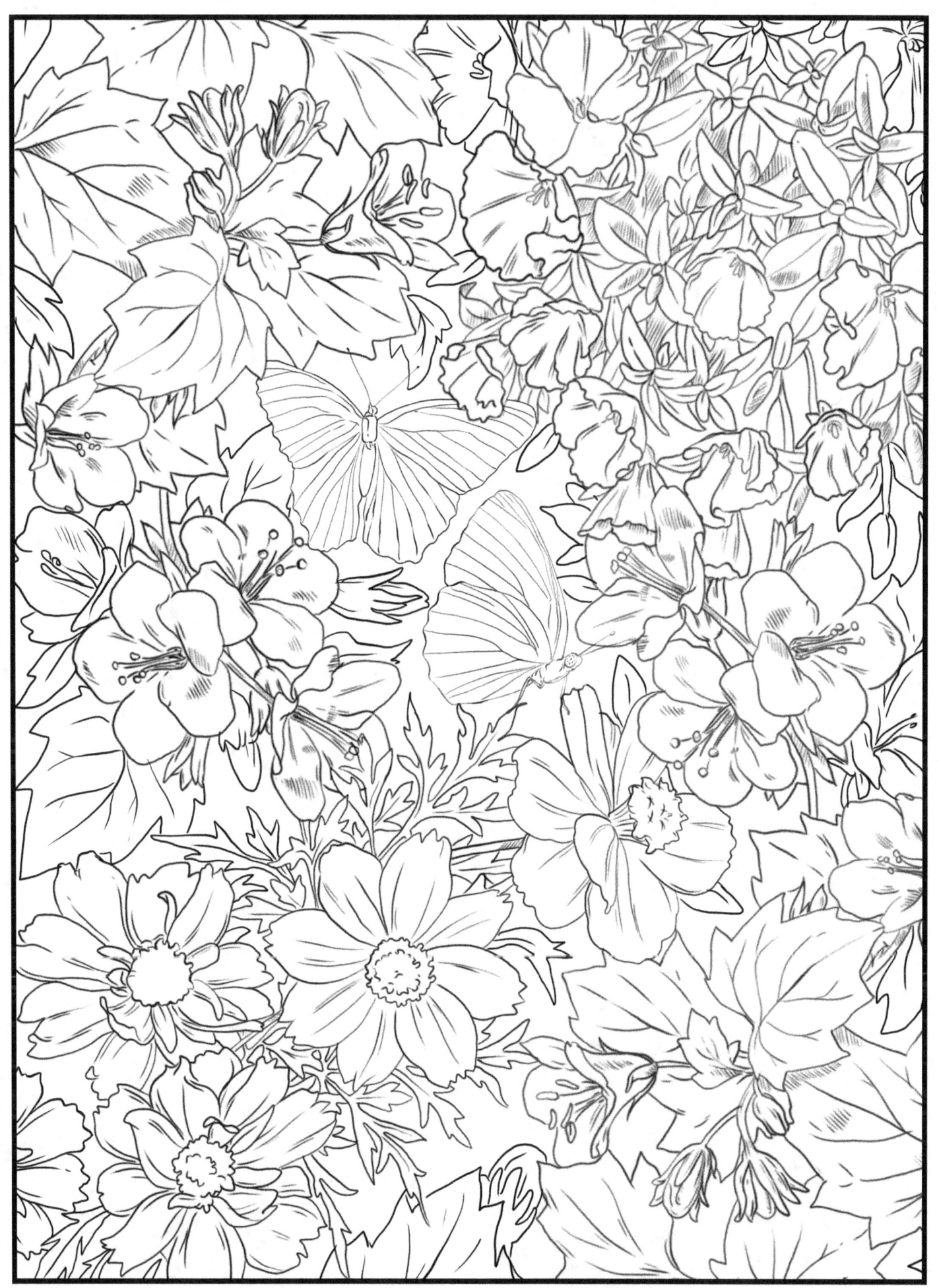

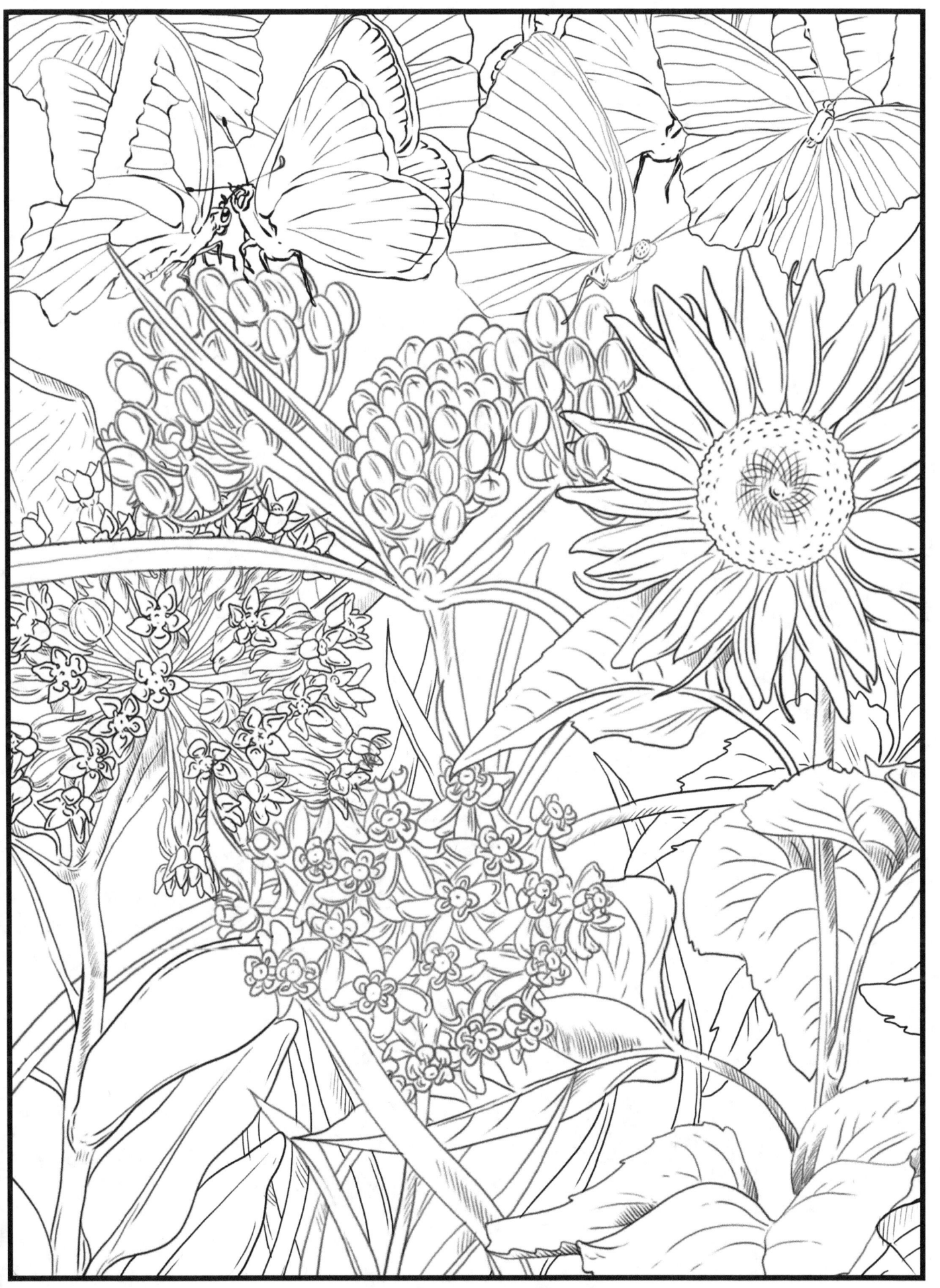

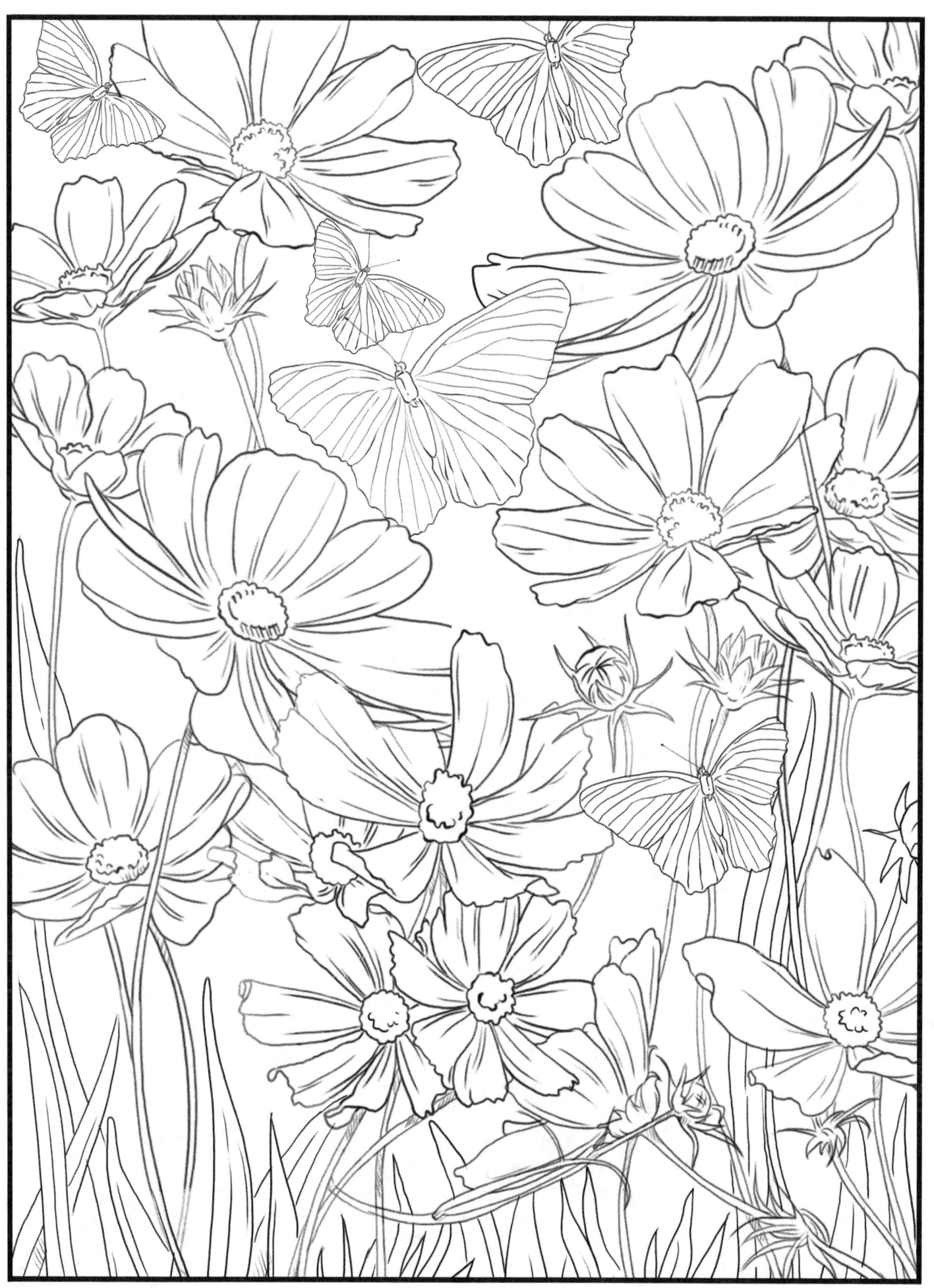

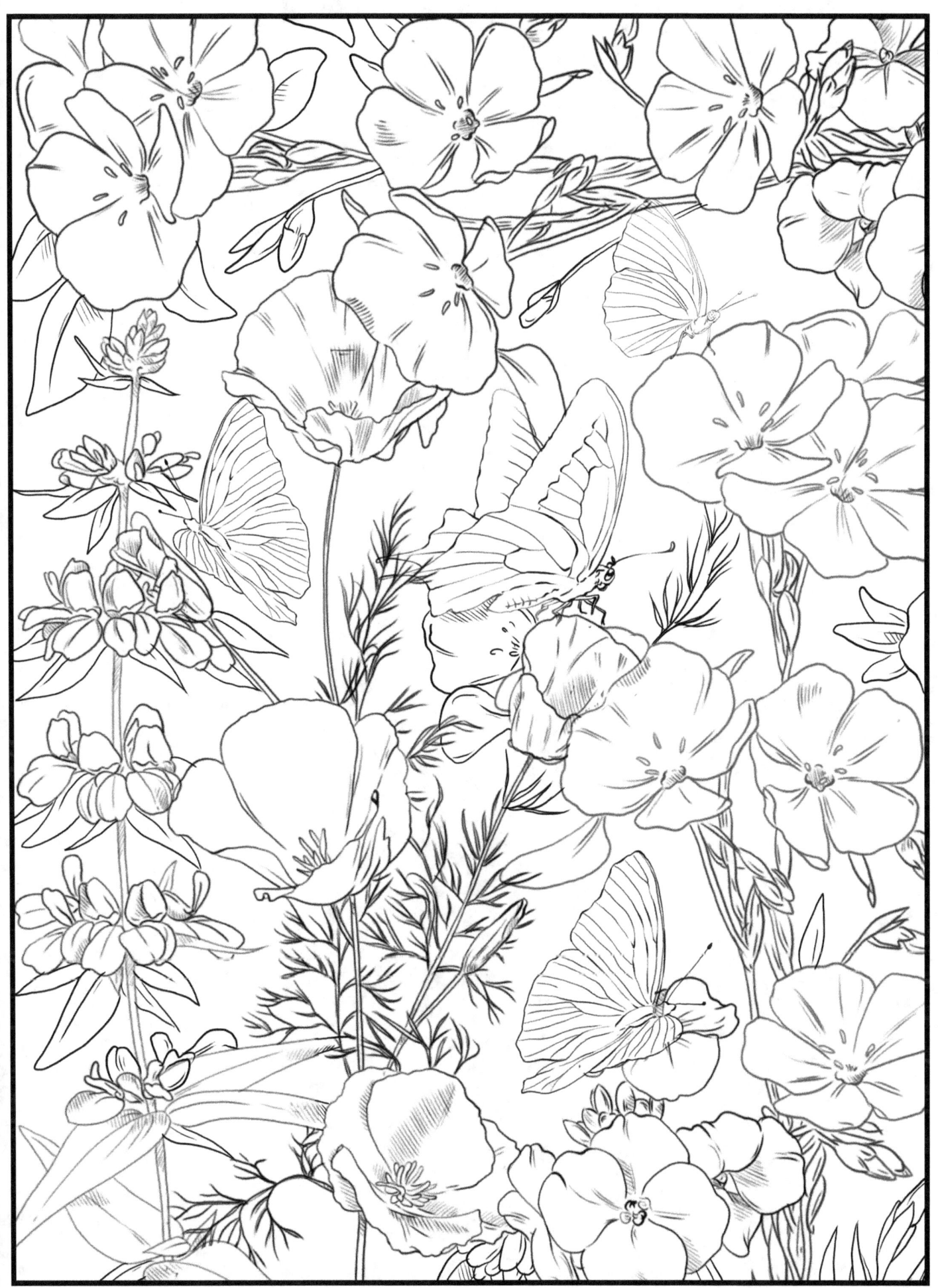

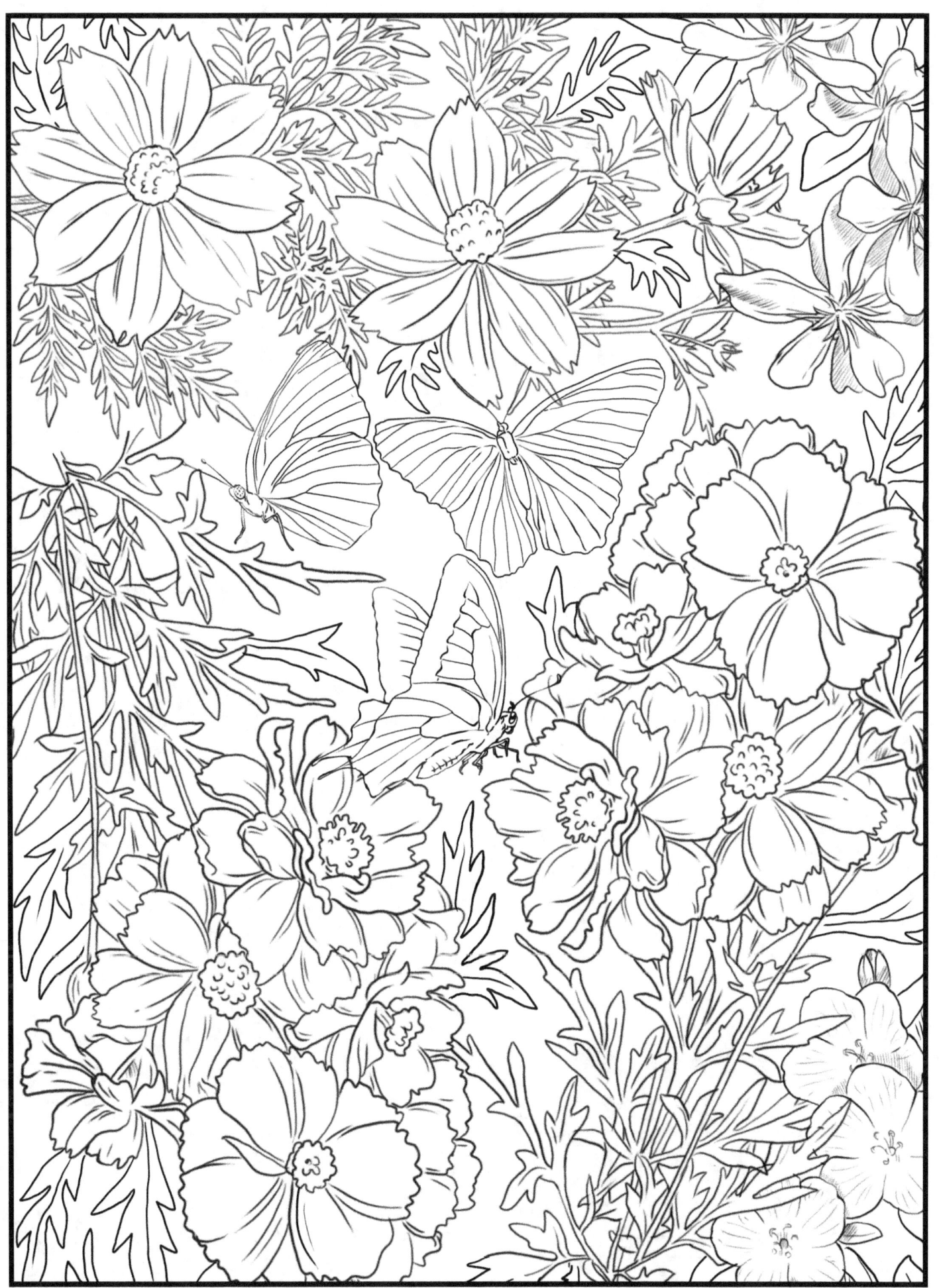

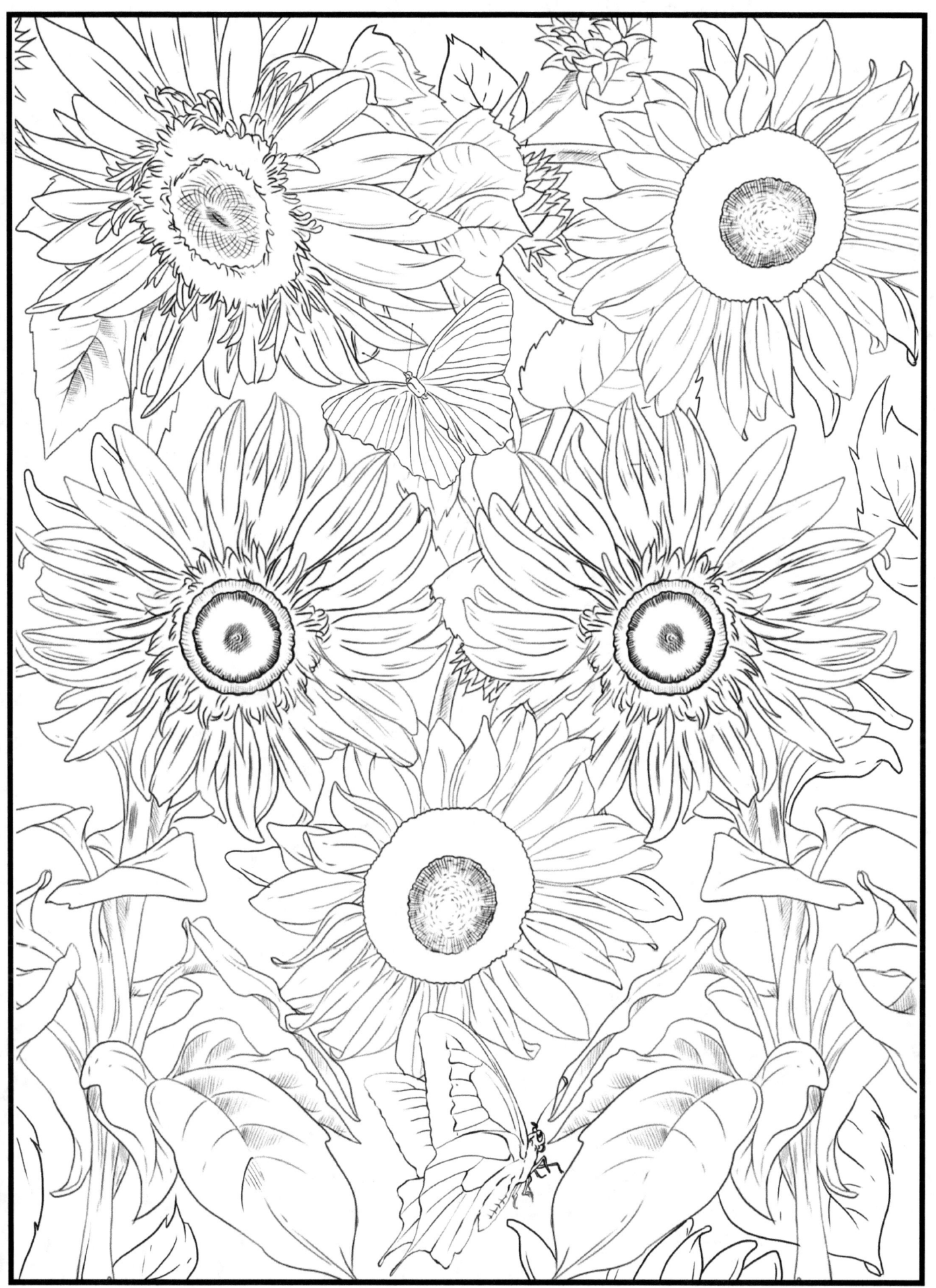

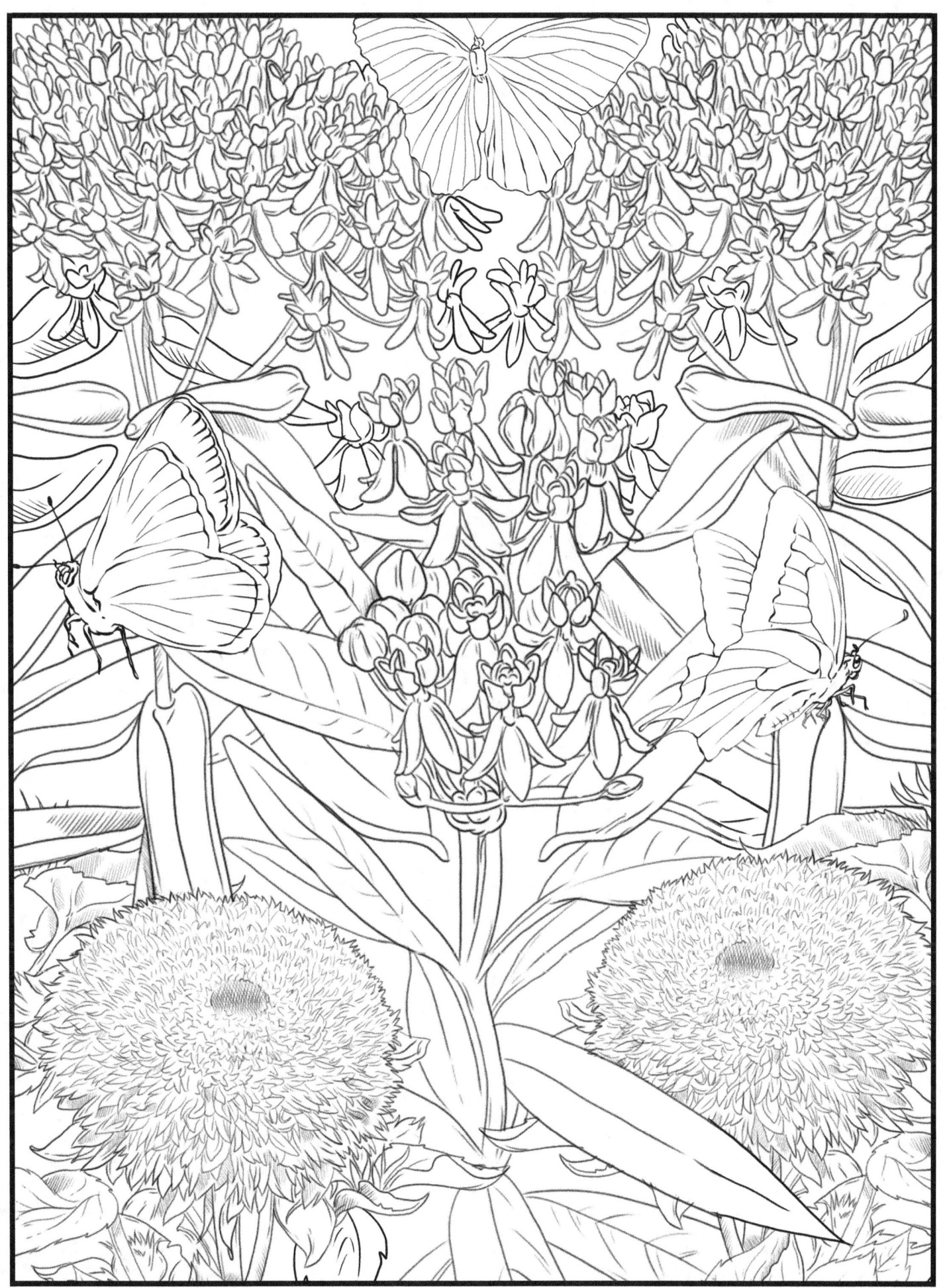

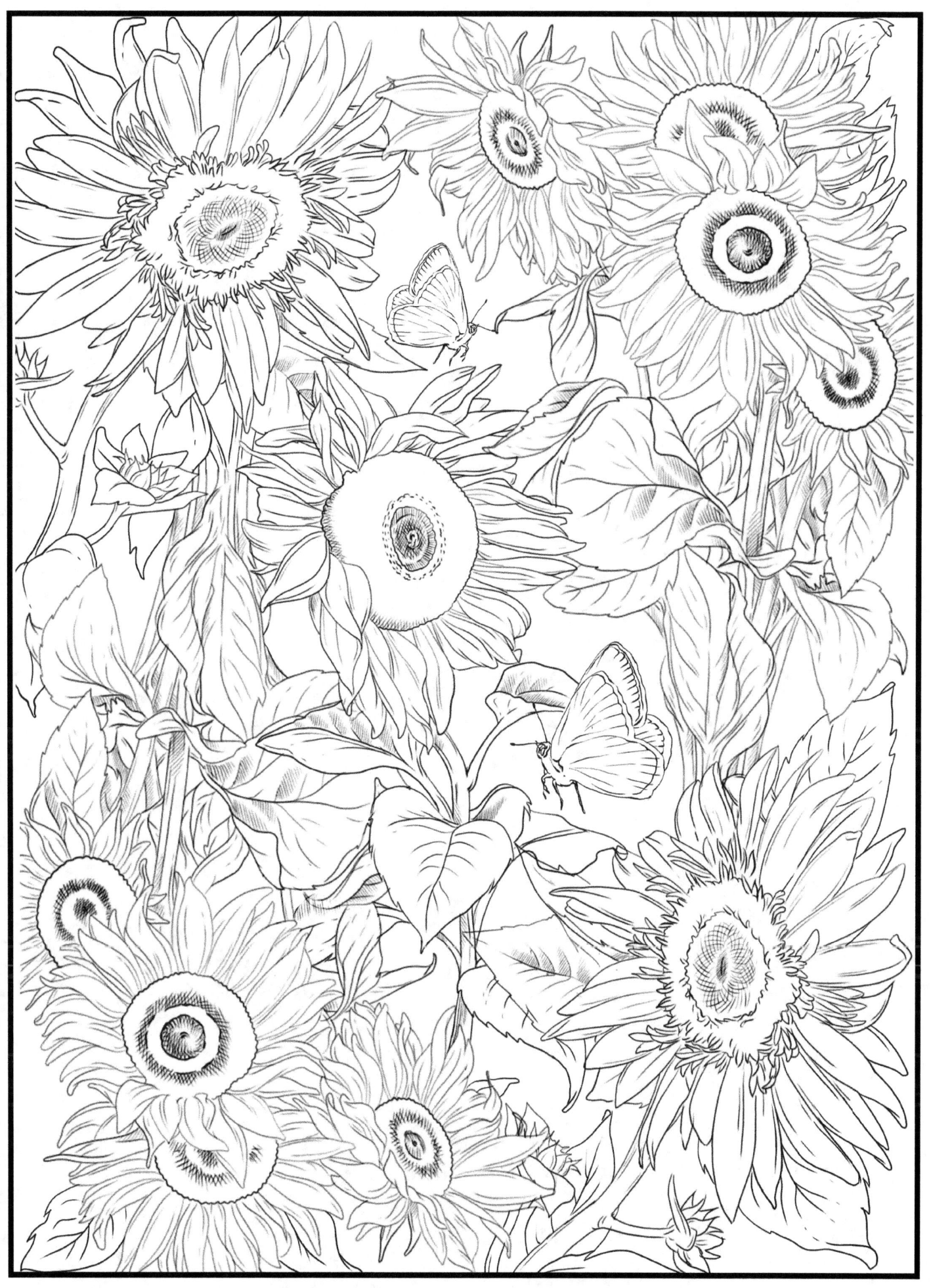

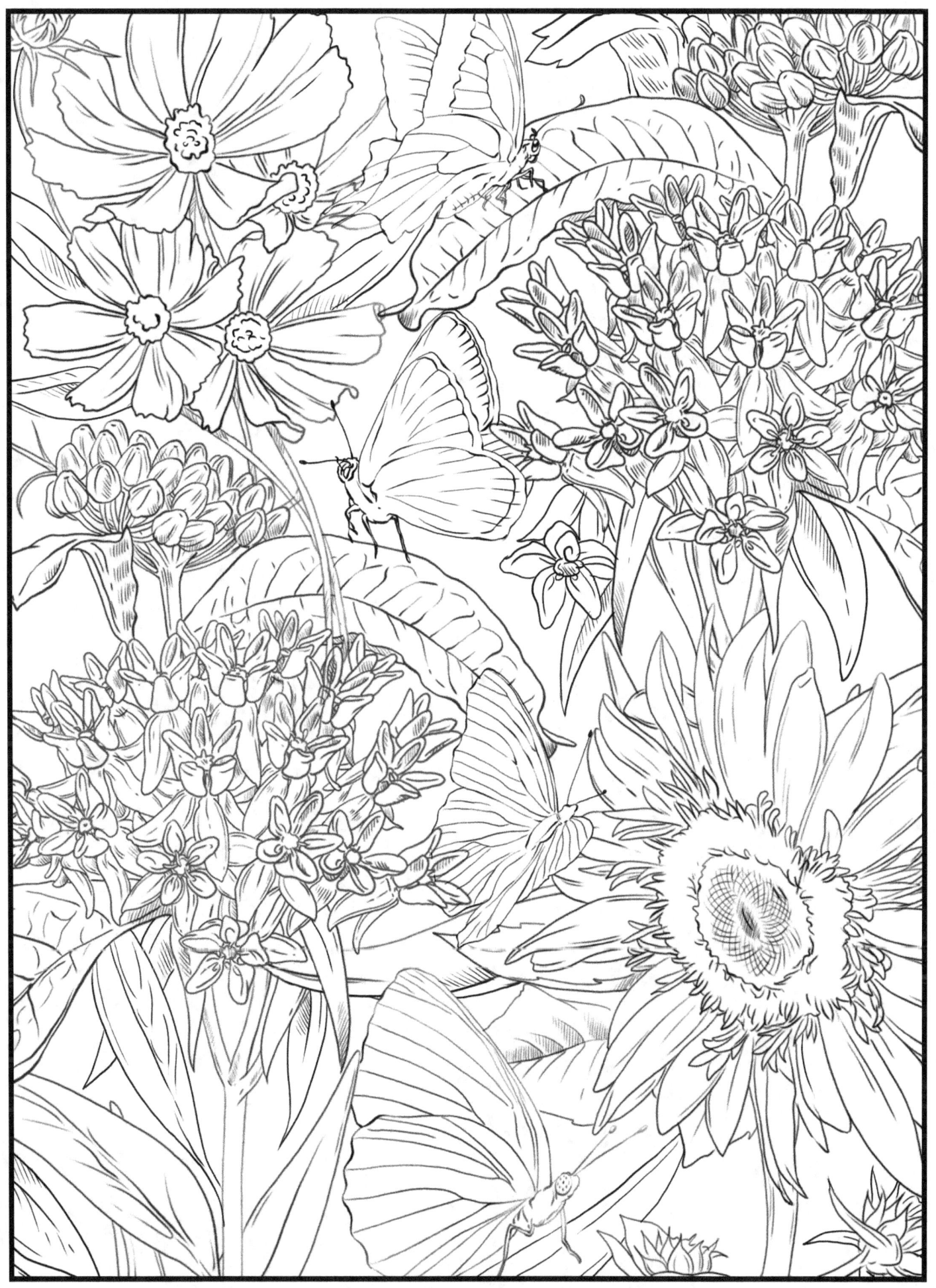

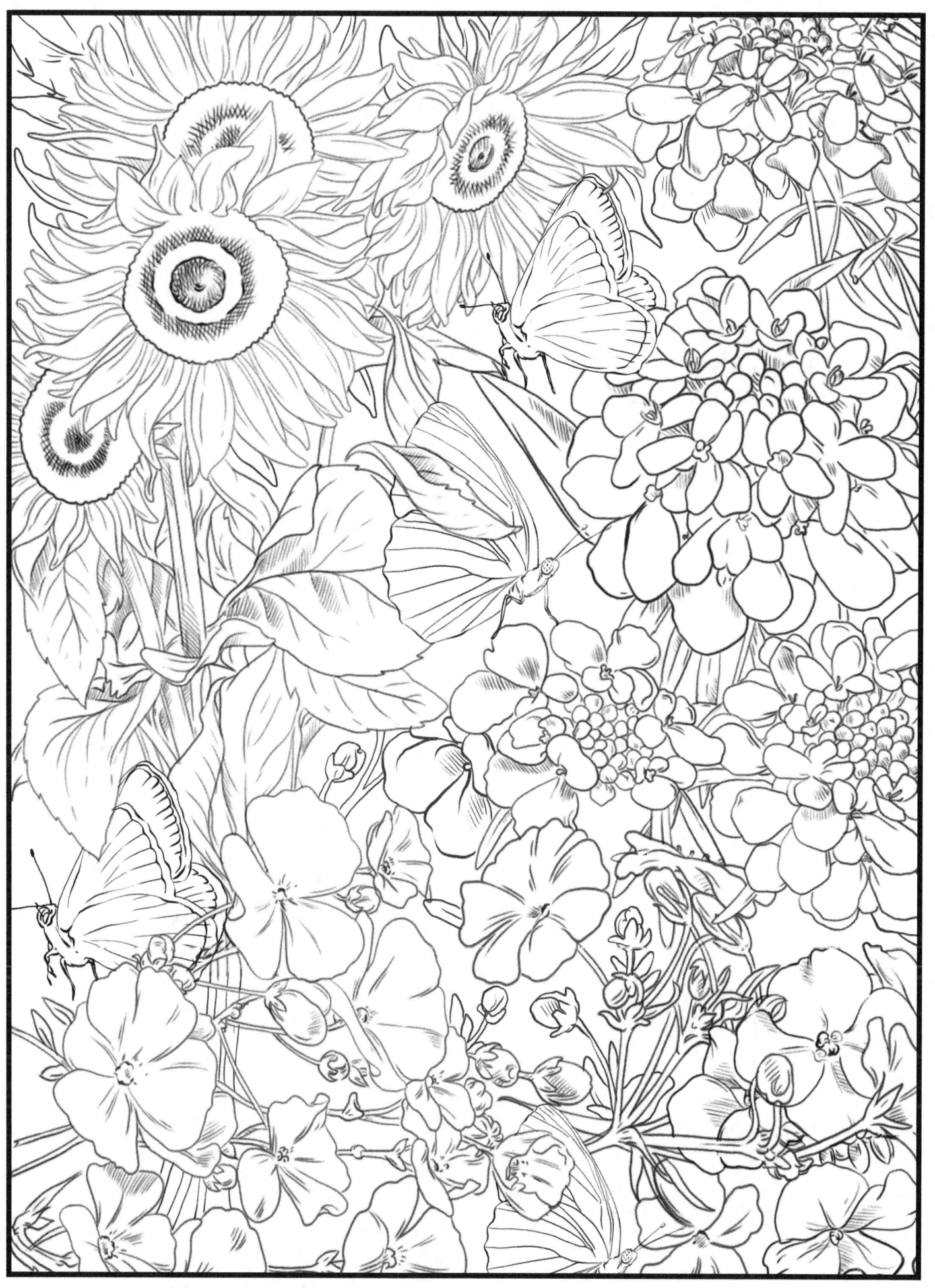

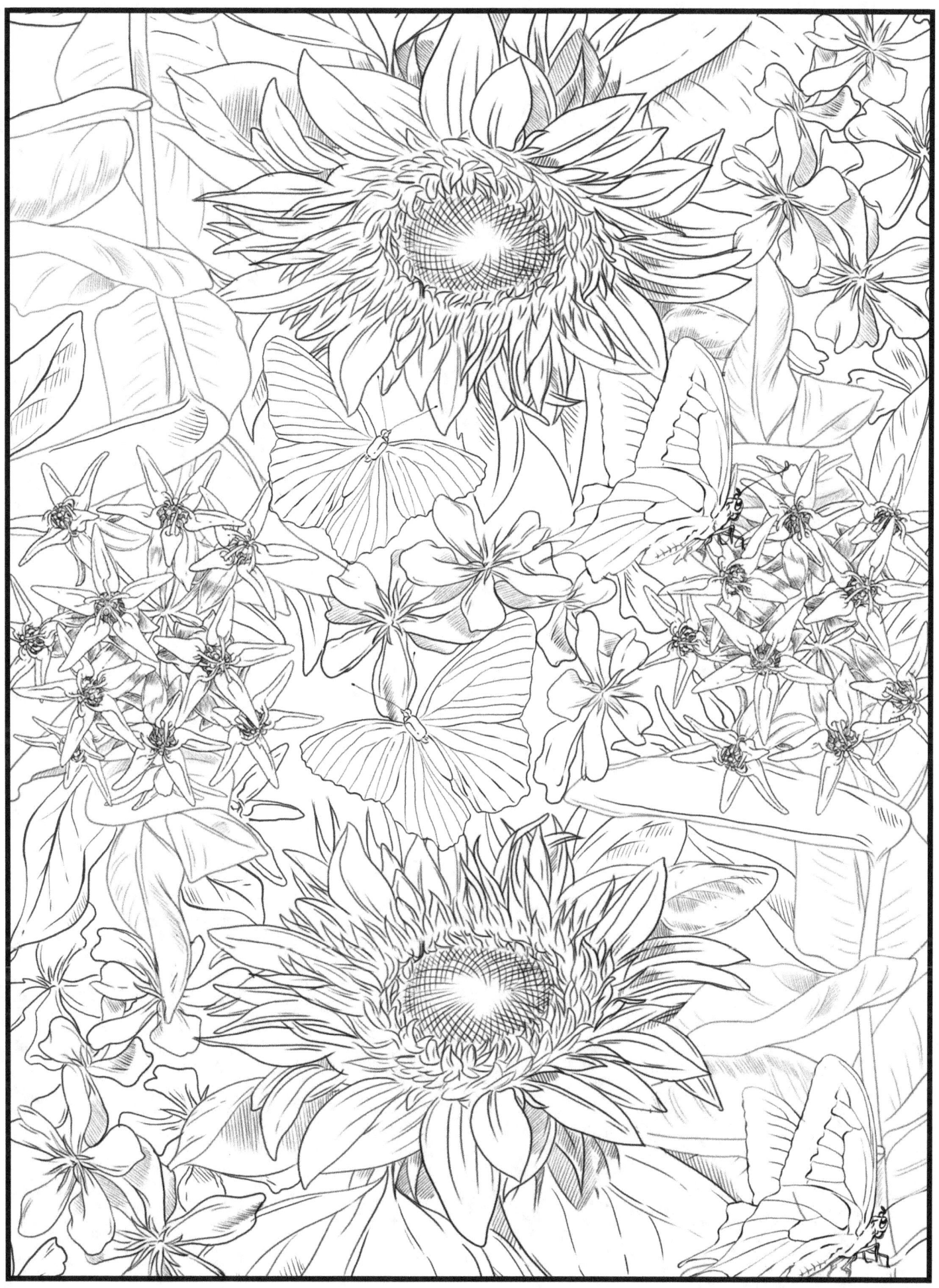

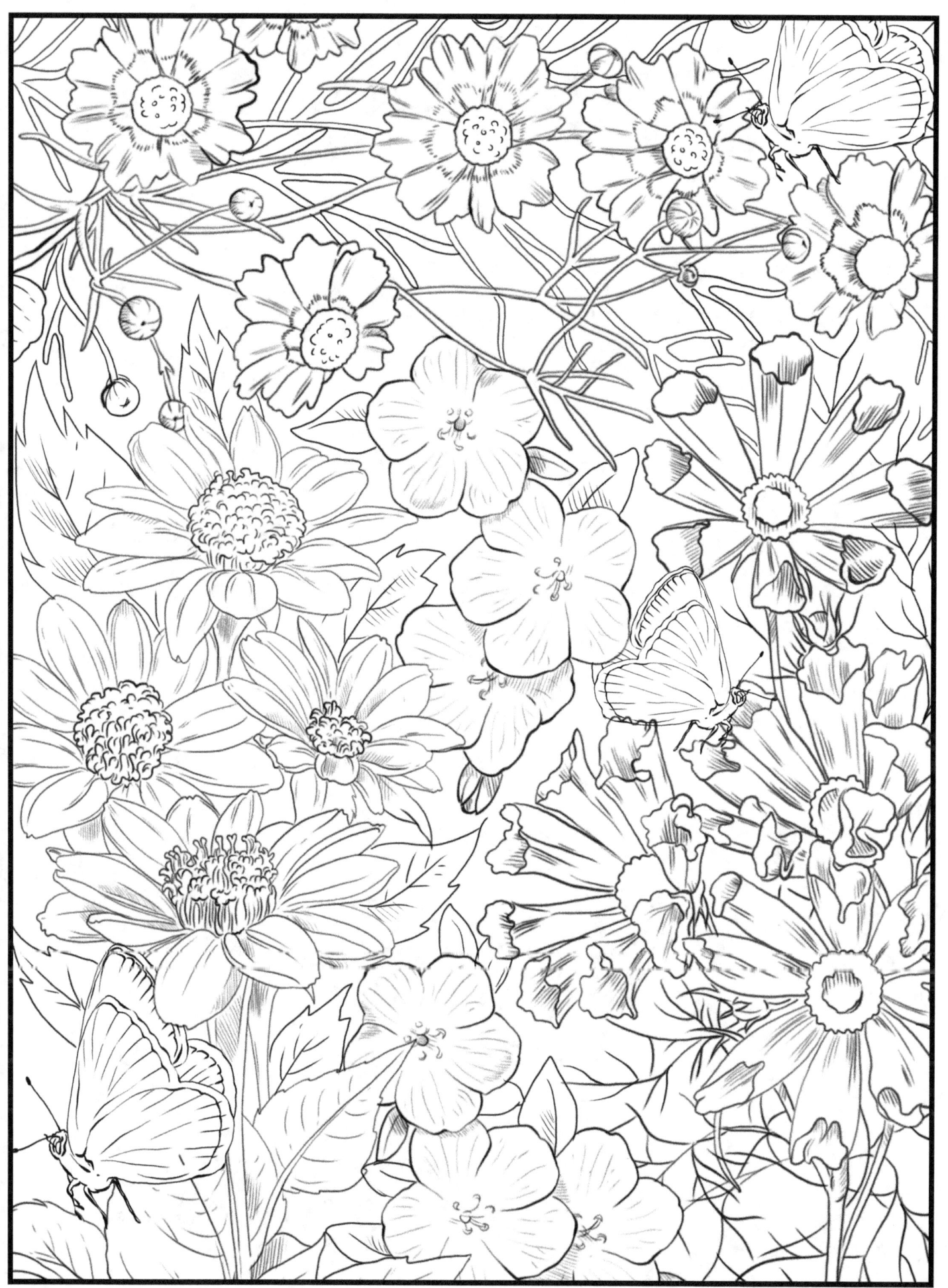

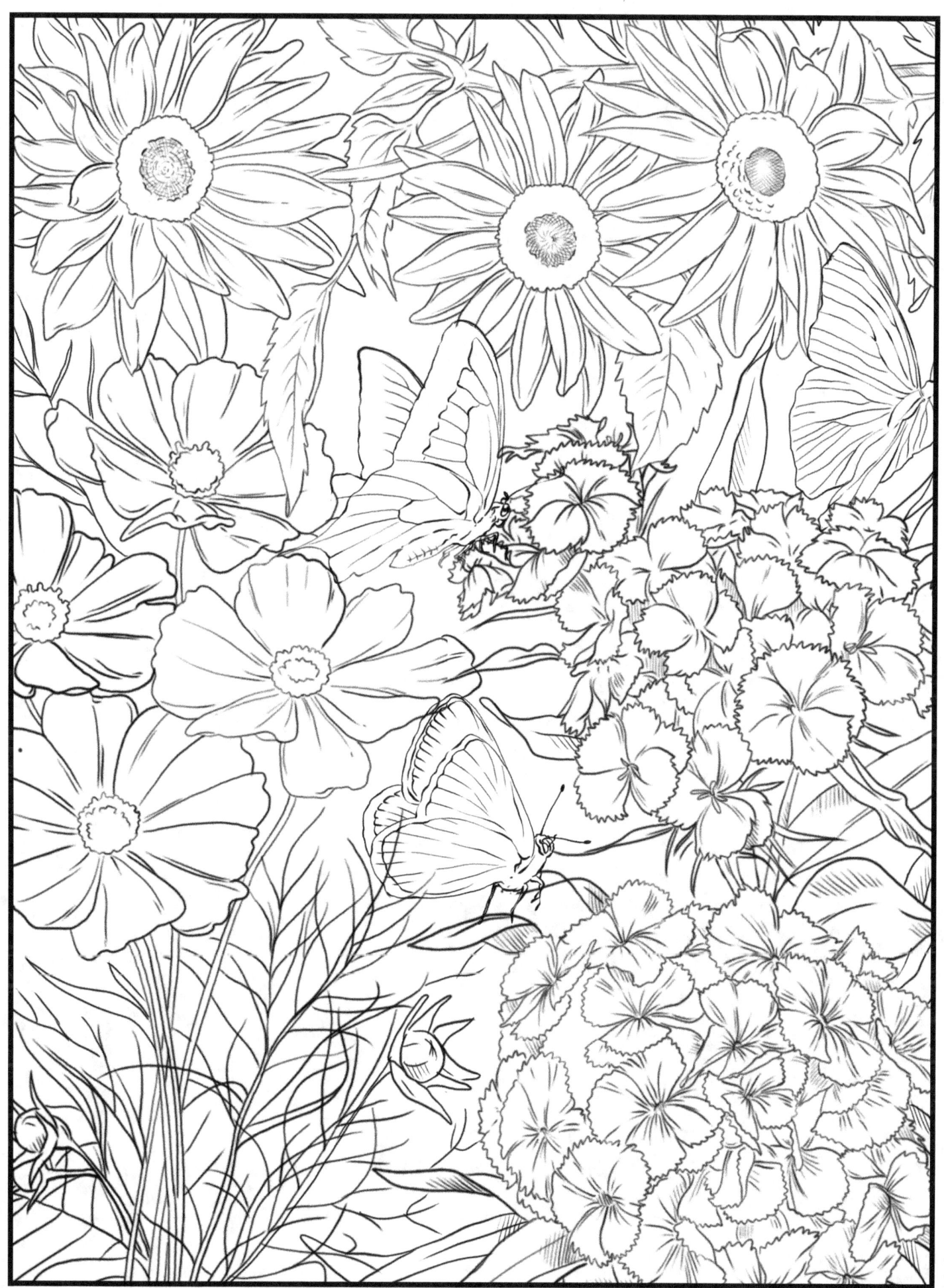

www.ingramcontent.com/pod-product-compliance
Lightning Source LLC
Chambersburg PA
CBHW081631220526
45468CB00009B/2388